LA THÉORIE & LA PRATIQUE

DES

JEUX D'ESPRIT

BIBLIOTHÈQUE DES AMATEURS DE JEUX D'ESPRIT

LA THÉORIE ET LA PRATIQUE

DES

JEUX D'ESPRIT

PAR

C. CHAPLOT

Rédacteur en Chef de la *Science en Famille*
et des *Récréations*.

PARIS

CH. MENDEL, Éditeur

118 et 118bis, — Rue d'Assas — 118 et 118bis

Tous droits réservés.

LA THÉORIE & LA PRATIQUE

DES

JEUX D'ESPRIT

PRÉLIMINAIRES

On a bien médit des jeux d'esprit et ceux qui en ont dit le moins de mal ont été jusqu'à les traiter de futilités, voire même de choses idiotes.

Il serait facile de répondre à ces « intolérants » par le proverbe connu — que des goûts, ni des couleurs, il ne faut discuter — et les renvoyer à leur partie de whist, à leurs dissertations politiques, à leurs conversations sur les courses ou à tel autre de leurs passe-temps favoris ; car enfin, si telle personne commence la lecture de son journal par la chronique de M. X. — X et non pas Y — telle autre, par le bulletin financier ou le monde des sports, par les annonces ou par la petite correspondance, alors même qu'elle sait n'y rencontrer aucun renseignement personnel, je ne vois pas pourquoi il ne me serait pas permis, sous peine d'être ridicule, d'ouvrir le mien à la colonne des Jeux d'esprit ; mais riposter de la sorte équivaudrait à répondre par : *Vous en êtes un autre*, et, à notre avis, il y a mieux à dire.

Les Jeux d'esprit constituent une récréation agréable autant qu'utile, et ceci est vrai, suivant que l'on envisage l'art de composer le problème ou celui de le deviner.

Les problèmes de Jeux d'esprit appartiennent aux genres secondaires de la poésie, et s'accommodent très bien de ces petits poèmes à forme fixe qui firent, à différentes époques, les délices de la bonne société ; ils se prêtent également aux petits tours de force de la rime. C'est donc un exercice littéraire qui a son importance, et la preuve en est, qu'au cours de ce petit traité, nous aurons, de temps en temps, l'occasion de citer les noms de poètes illustres : l'abbé Cotin, Perrault, Boileau, La Monnoie, Colletet, Panard, Voltaire, l'abbé de Court, Marmontel, Lebrun, Scribe, etc., qui n'ont pas dédaigné, à leur heure, de sacrifier à ce genre agréable.

Mais la forme n'est pas tout, et la composition des problèmes nécessite encore, de la part de l'auteur, une somme de connaissances variées, une érudition qui ne s'acquiert que par l'étude et la pratique.

Pour le devineur, les Jeux d'esprit présentent d'autres avantages : il y gagne d'abord la satisfaction que donnent les difficultés vaincues ; et puis, pense-t-on qu'il soit possible de compulser de-ci, de-là, le vocabulaire ou les ouvrages appropriés afin d'y trouver le vocable désiré — sans s'arrêter à l'orthographe ou à la définition d'un mot que l'on ne connaissait pas — sans récolter, au cours de ces recherches, les notions les plus variées sur toutes sortes de sujets ? Pour peu que l'on soit doué d'une mémoire passable, il est évident que cette gymnastique permettra d'acquérir, par la suite, cette érudition dont nous parlions tout à l'heure.

Il y a mieux encore, et l'art de deviner développe chez celui qui le cultive, la perspicacité. On finit par transporter cette qualité maîtresse dans la vie pratique, et nous savons d'excellents devineurs qui, se trouvant en présence de ces petits points d'interrogation, comme il s'en dresse souvent dans l'existence, les ont toujours résolus au mieux de leurs intérêts.

Ces développements ne sont que lieux communs pour ceux qui aiment et pratiquent les Jeux d'esprit ; il n'en est sans doute pas de même pour ceux qui les aiment sans les pratiquer, et c'est surtout à ceux-ci que nous nous adressons.

De nos jours, les Jeux d'esprit ont pris beaucoup d'importance, et depuis longtemps déjà, les revues hebdomadaires d'abord, puis les journaux quotidiens ont dû, pour satisfaire une clientèle qui va croissant, consacrer une colonne à ce genre de récréations. Cette clientèle serait plus nombreuse encore si nombre de personnes qui

y consacreraient volontiers leurs loisirs n'étaient, le plus souvent, déroutées et rebutées tout de suite par le titre d'un problème qu'elles ne connaissent pas.

C'est donc surtout à leur intention que nous commençons ce petit cours théorique et pratique, dans lequel elles trouveront l'explication de tout ce qui les embarrasse, et que nous pensons faire plus complet et plus documenté qu'aucun de ceux qui ont été publiés jusqu'à ce jour.

Nous parcourrons tous les genres connus, et, en examinant chacun d'eux, nous ne manquerons pas d'en signaler les plus beaux exemples, d'en noter les transformations auxquelles il peut se prêter, et de donner aux débutants les conseils qui nous paraîtront devoir leur être de quelque secours.

On divise ordinairement les Jeux d'esprit en *Jeux classiques* et *Constructions* : les *Jeux classiques* comprennent l'*Énigme*, la *Charade*, l'*Anagramme*, le *Logogriphe* et le *Métagramme*.

L'ÉNIGME

A tout seigneur, tout honneur ; l'énigme est la reine des jeux d'esprit et mérite, à tous les titres, d'être placée en première ligne ; c'est le plus ancien et le plus important de ces aimables passe-temps, et tous les autres n'en sont en général que des cas particuliers.

L'énigme — d'un mot grec qui veut dire : discours obscur — a joué un grand rôle dans l'antiquité, et on voit les peuples primitifs en faire usage. N'était-ce pas une véritable énigme que les Scythes proposaient à Darius en lui dépêchant un ambassadeur chargé de lui apporter un oiseau, un rat, une grenouille et des flèches ? Et ne fallait-il pas toute la perspicacité d'un sage Perse pour trouver que ces emblèmes signifiaient : Si tu ne t'envoles comme un *oiseau*, si tu ne te caches sous terre comme les *rats* ou dans les eaux comme les *grenouilles*, tu n'échapperas pas aux flèches des Scythes ?

A l'origine, l'énigme se présente donc sous la forme d'un conseil aux termes ambigus, d'une sentence mystérieuse, d'une prédiction énoncée en termes contradictoires en apparence et faisant souvent équivoque : ce qui permettait aux Sybilles, devins, oracles, d'avoir toujours raison par quelque côté, et selon l'interprétation, dans les sentences qu'ils rendaient.

Les peuples de l'Orient surtout ont beaucoup aimé les énigmes : les rois de Babylone en proposaient à ceux de Ninive, et Lycérus dut à l'assistance habile d'Esope de sortir toujours vainqueur de ces pacifiques et innocents tournois ; la reine de Saba en proposa à la sagacité de Salomon, et il est probable que la réputation de haute sagesse de ce souverain s'établit surtout sur sa grande habileté à déchiffrer et à proposer des énigmes.

Dans les premiers temps de l'histoire grecque, la ville de Thèbes, dit la légende, était terrorisée par un monstre appelé *Sphinx*, à tête de femme et à griffes de lion, qui proposait des énigmes aux voyageurs et dévorait ceux qui n'avaient pu y répondre. C'est alors qu'Œdipe se présenta et, à cette question : *Quel est l'animal qui, le matin, a quatre pattes, deux à midi et trois le soir ?* répondit : *C'est l'homme : car enfant, il marche sur ses pieds et ses mains à la fois ; homme, il s'avance d'un pas ferme, et vieillard il se soutient avec un bâton.* Le Sphinx vaincu se précipita dans les flots et Œdipe fut récompensé de la façon tragique que l'on sait.

De cette histoire vient le nom de *sphinx* donné à ceux qui proposent des énigmes ou autres problèmes et d'*œdipes* à ceux qui les devinent.

Les Grecs jouèrent beaucoup aux énigmes et pour eux comme pour nous ce fut un amusement de l'esprit : ils les divisaient en sept classes différentes, et Antiphante, Cratinus, auteurs comiques, leur consacrèrent des pièces entières.

En veut-on quelques exemples :

« *J'étais d'abord de couleur bise ; mais, battu, je suis devenu plus blanc que neige. J'aime le bain et la pêche, et le premier je me trouve à la réunion des convives.*

La réponse est : *lin*.

« *Quiconque voit ne me voit pas ; ne voyant pas on me voit. Je parle sans parler ; sans bouger je cours.* »

Le mot est : *songe*.

A Rome, les énigmes furent peu en honneur ; on ne s'en occupa point au moyen âge, à moins qu'on ne veuille considérer comme telles les questions posées par Pépin, le fils de Charlemagne, à son professeur Alcuin.

« Qu'est-ce qui rend douces les choses amères ? — La faim.

« Qu'est-ce que le sommeil ? — L'image de la mort.

« Qu'est-ce que la vie ? — Une jouissance pour les heureux, une douleur pour les misérables, l'attente de la mort.

Il faut se transporter jusqu'au XVII^e siècle pour arriver au temps où l'énigme a joui de la plus grande vogue : c'est à partir de cette époque qu'elle est devenue ce qu'elle est aujourd'hui ; voici la définition qu'en donne Marmontel dans ses *Eléments de littérature* : « L'adresse de ce jeu consiste à employer, dans la définition, des mots figurés ou équivoques qui ne conviennent à une idée commune

que par un de leurs sens et par le plus imperceptible. Ce sont des pièces à plusieurs faces qui peuvent s'ajuster et former un ensemble. Mais il s'agit d'apercevoir dans leurs surfaces bizarrement taillées le point qui doit les réunir. »

Prenons une énigme parfaite, un modèle du genre, et voyons comment cette définition y est appliquée.

> J'ai vu, j'en suis témoin croyable,
> Un jeune enfant, armé d'un fer vainqueur,
> Le bandeau sur les yeux, tenter l'assaut d'un cœur
> Aussi peu sensible qu'aimable.
> Bientôt après, le front élevé dans les airs,
> L'enfant, tout fier de sa victoire,
> D'une voix triomphante en célébrait la gloire
> Et semblait pour témoin vouloir tout l'univers.

Cette énigme est de la Motte. *Enfant, fer, vainqueur, bandeau sur les yeux, assaut d'un cœur* : voilà bien les expressions perfides destinées à donner le change : il s'agit de l'amour, va-t-on dire à première vue. Pas du tout : le fer vainqueur n'est qu'une râclette ; le cœur en question n'est que le cœur d'une cheminée ; et quant aux deux derniers vers, empreints d'une exagération plaisante, ils s'appliquent tout bonnement à la psalmodie que le savoyard lance du faîte de la maison ; car vous avez deviné maintenant que la réponse est *ramoneur*.

Voici quelques autres exemples, pris parmi les plus célèbres :

> Du repos des humains implacable ennemie,
> J'ai rendu mille amants envieux de mon sort,
> Je me repais de sang, et je trouve ma vie
> Dans les bras de celui qui recherche ma mort. (1)
> (BOILEAU).

> Cinq voyelles, une consonne,
> En français composent mon nom
> Et je porte sur ma personne
> De quoi l'écrire sans crayon. (2)
> (VOLTAIRE)

(1) La puce.
(2) L'oiseau.

Celle-ci, d'un anonyme, fait bien voir le parti que l'on peut tirer des mots à plusieurs sens, et, à ce titre, elle mérite d'être citée :

> A la *candeur* qui brille en *moi*
> Je joins le plus *noir caractère ;*
> Il n'est rien que je ne tolère,
> Mais je suis *méchant* quand *je boi.*

Le mot est : *papier.*

L'énigme est plus difficile à deviner lorsqu'elle est courte ; en moins de mots, le sphinx a effectivement plus de chances de ne pas se découvrir.

Quand l'énigme est longue il faut, pour qu'elle soit parfaite, qu'elle promène adroitement le chercheur de supposition en supposition.

> Nous sommes deux aimables sœurs
> Qui portons la même livrée
> Et brillons des mêmes couleurs ;
> Sans le secours de l'art, l'une et l'autre parée,
> La fraîcheur est en nous ce qu'on aime le plus.

Voilà qui pourrait bien peindre les deux *joues.* Continuons :

> L'une de nous sans cesse a le dessus,
> Et plus souvent encor l'une à l'autre est unie.

Mais, au fait, voudrait-on parler des *mains* ?

> Nous nous donnons toujours dans ces heureux instants
> De doux baisers très innocents
> Jusqu'au moment qui nous sépare.

des baisers ? les mains ?..

> Alors, et cela n'est pas rare,
> On voit pour un *oui,* pour un *non,*
> Se détruire notre union ;
> Mais l'instant qui suit la répare.

Nous y sommes enfin : ce sont les *lèvres* ; il n'y a plus de doute.

Une énigme qui embarrasse beaucoup les débutants, c'est-à-dire les personnes qui ne sont pas prévenues, est celle dont la réponse

est une lettre de l'alphabet ; cela se comprend parce qu'alors il est possible de lui faire dire, à cette lettre que l'on personnifie, les contradictions les plus étranges.

Inutile d'ajouter que, pour les amateurs habitués, ce genre d'énigme est au contraire d'une facilité puérile.

En voici un exemple :

> Devine-moi, lecteur, je suis dans l'univers,
> Sans paraître en Europe, en Asie, en Afrique,
> Encor moins en Amérique :
> Si tu veux refuser, doublement je te sers
> Et doublement encor lorsque quelqu'un te donne.
> Sans être en Portugal, je me trouve à Lisbonne,
> Toujours dans les prisons et jamais dans les fers,
> J'occupe le milieu du monde.
> Mais un contraste nouveau :
> Je nage au sein de l'onde
> Et je fuis toujours l'eau.

Cette énigme est de Rulhière et le mot est la lettre *n*.

En voici un autre fort gentiment troussé, et qui est tiré du *Mercure galant* de 1677 ; pensez à la lettre *R*.

> Je suis en liberté sans sortir de prison,
> Je suis au désespoir sans quitter l'espérance ;
> Quoique dans le péril, je suis en assurance ;
> Je parais à l'armée et suis en garnison.
>
> J'ai part sans lâcheté, même à la trahison ;
> Je sers à la richesse autant qu'à la souffrance,
> Je préside à la rime ainsi qu'à la raison,
> Et, dernière faveur, je suis seconde en France.
>
> Comme il n'est rien de grand ni de rare sans moi,
> Je suis et dans le cœur et dans l'esprit du roi,
> Et c'est par moi qu'il rit, qu'il s'entretient, qu'il s'ouvre.
>
> J'assiste à son coucher, j'assiste à son réveil ;
> Il me souffre à Versaille, à St-Germain, au Louvre,
> Mais me laisse à la porte en entrant au Conseil.

Faisons tout de suite une petite remarque qui a son importance à cet endroit. Il arrive parfois que dans ce genre d'énigme, on se

sert des mots *tête*, *queue*, *cœur*, voire même *cou* pour désigner la *première*, la *dernière* lettre, la lettre du *milieu* ou la *seconde* du mot. On compare donc le mot en question à un animal quelconque et c'est pourquoi on donne dans les jeux d'esprit, à chaque lettre en général, le nom de *pied* ; ajoutons que dans l'énigme cet artifice n'est guère employé que pour le cas que nous venons d'examiner ; exemple :

> Par moi tout finit, tout commence ;
> Par moi la terre a pris naissance ;
> Si je n'existais pas, enfin,
> Un moment n'aurait pas de fin.
> Je ne suis pas dans une lieue,
> Et je fais, moi tout seul, la moitié de l'Etat...
> Je ne suis pourtant que la *queue*
> D'un rat.

..... et la queue d'un rat, c'est la lettre *t*.

Si bien tournée qu'elle soit, l'énigme est peu intéressante lorsqu'elle se laisse deviner trop facilement. Le plaisir que l'on éprouve à trouver le mot d'une question ambiguë ou à résoudre un problème est d'autant plus vif que la difficulté est plus grande ; si elle est nulle, tout charme disparait.

Ainsi, rapprochons de l'énigme de la Motte sur le *Ramoneur*, la suivante sur le même sujet :

> Je n'ai pour atelier qu'une noire prison ;
> Tous les ans, je reviens ainsi que l'hirondelle,
> En certaine saison ;
> Je ne porte point d'aile,
> Et cependant du haut d'une maison,
> Je prodigue souvent mes chants aussi bien qu'elle.

La curiosité n'est plus éveillée comme dans la première ; les suppositions ne sont guère possibles, et justement de ce que le mot vient immédiatement à l'esprit, l'esprit n'est point satisfait.

Cette description du petit « *ramoneur* » pour être quelque peu équivoque, ne peut guère mettre en défaut plus de temps qu'il n'en faut pour la lire, et sous ce rapport cette énigme serait donc légèrement défectueuse.

En voici une autre, infiniment mieux tournée, c'est incontestable, mais à laquelle on pourrait reprocher le même défaut.

> Je ne suis rien, j'existe cependant ;
> Les lieux les plus cachés sont les lieux que j'habite,
> Le sage me connaît et la folle m'évite :
> Personne ne me voit, jamais on ne m'entend.
> Du sort qui m'a fait naître
> La rigoureuse loi
> Veut que je cesse d'être
> Dès qu'on parle de moi.

Mais où l'énigme devient absolument défectueuse, c'est lorsqu'elle n'est que la définition propre du mot ; à vrai dire, il n'y a plus énigme, dans ce cas-là, et la question présentée ainsi n'est plus qu'un simple exercice de vocabulaire, le contraire de celui qui consiste à demander en quelques lignes la définition d'un mot.

Par exemple, qu'est-ce qu'un *bastion* ? Un ouvrage de fortification formant saillie, répondra tout dictionnaire de poche. Il est relativement facile de rimer, en l'étendant un peu, cette définition ; on aura, supposons :

> Une masse de terre,
> Que recouvre la pierre
> Et même le gazon,
> Se montre à l'horizon
> Formant une saillie
> Qui toujours se relie
> Aux arêtes d'un fort
> Pour en garder l'abord.
> Voilà quelle est ma face
> Sur sept pieds de surface.

Mais ce n'est point là une énigme ; il n'y a rien d'ambigu là-dedans, et le mot est défini par son véritable sens.

Il en serait de même de la suivante :

> Je me tiens en livrée, souvent dans l'antichambre
> D'un prince ou d'un ministre et je garde la chambre.
> Comme officier public, mon office vénal
> Est de signifier l'ordre d'un tribunal,
> De faire exécuter les actes de police,
> Ou bien les jugements prononcés en justice.

Le petit Larousse ne dit pas autre chose, puisque, en l'ouvrant au mot *huissier*, on lit : Garde de la porte chez un souverain etc. pour annoncer et introduire ; — celui qui est préposé pour faire le service des séances de certains corps, des assemblées délibérantes ; — officier public chargé de signifier les actes de justice, de mettre à exécution les jugements, etc.

Ce dernier exemple va nous servir de transition pour dire quelques mots d'un genre qui dérive de l'énigme : **l'énigme homonymique**. Parfois les mots à trouver sont des *homonymes* ayant même orthographe, comme dans l'exemple suivant, dont la réponse, facile à trouver, est *pic*.

> Je suis un instrument surmonté d'un long manche,
> Que le mineur connaît, car il se sert de moi
> Les jours de la semaine et même le dimanche
> Pour tirer le charbon de la dure paroi.
>
> Quand la neige s'étend comme une nappe blanche
> Sur la terre glacée, on voit avec effroi
> Rouler de mes hauteurs la terrible avalanche
> Qui met les montagnards en profond désarroi.
>
> Je suis oiseau grimpeur et fais ma nourriture
> D'insectes malfaisants que je prise très fort.
> Je suis aussi le nom de certaine mesure.
>
> D'un illustre savant, qui, sans le moindre effort,
> Se souvenait de tout, je suis le nom célèbre.
> Puis terme de piquet et non terme d'algèbre.

On peut quelquefois profiter d'un contraste offert par les différents sens du mot, ce qui déroutera un peu plus le chercheur :

> Bien triste et bien navrant le rôle
> Qu'en certains pays les humains
> M'ont taillé de leurs propres mains,
> Je vous en donne ma parole.
>
> J'accompagne le froid cercueil
> Du malheureux qu'on porte en terre,
> Et, d'après un usage austère,
> Je dois compter les jours de deuil.

> Parfois, il est vrai, je l'oublie :
> Alors, je deviens un régal
> De mode aux jours de carnaval,
> Ce temps de bruyante folie.

Voilà pour le mot *crêpe*, mais on peut dire, qu'en général, ce genre est d'une facilité enfantine.

Donnons-en un dernier exemple, composé de mots d'orthographe différente.

> Suivant que l'on m'orthographie,
> Mon sens, lecteurs, se modifie :
> Je suis un personnage pieux
> Que l'on estime bienheureux ;
> De cachet je suis synonyme ;
> Grâce à mon excellent régime,
> J'ai su rester plein de santé ;
> Sous un corset bien ajusté,
> Je montre d'exquises rondeurs...
> M'avez-vous deviné, lecteurs !

Oui, n'est-ce pas, cet exemple aurait même pu être allongé. Sans doute, son auteur ignorait la fameuse phrase : *Cinq* moines, *ceints* de leur ceinture, *sains* de corps et d'esprit, se rendaient à l'île de *Sein*, portant dans leur *sein*, le *seing* de notre *saint* père le pape.

Enfin, on donne parfois à trouver le nom d'un tableau, celui d'une contrée, celui d'un personnage historique, d'après une description de ce tableau ou de cette contrée, ou d'après le récit d'une anecdote ayant rapport à ce personnage, et l'on baptise ces questions du nom d'*énigmes historiques, géographiques* etc., mais ce sont là de véritables questions d'érudition, ne rappelant que de très loin l'énigme proprement dite.

LA CHARADE

Charade... voilà un mot relativement nouveau puisqu'il n'a été inscrit au dictionnaire de l'Académie qu'à la fin du siècle dernier. Il désigna d'abord des bavardages sans suite, des « discours propres à tuer le temps » ; un peu plus tard seulement on l'appliqua au jeu d'esprit dont nous allons nous occuper.

C'est à partir du XVIIe siècle que la charade a joui surtout d'une grande vogue : on en trouve de nombreux exemples dans le *Mercure galant*, le *Mercure de France*, les journaux de l'époque, et Mercier écrit dans son tableau de Paris : « Les calembours régnaient chez les spirituels Parisiens ; les charades sont venues leur disputer la préférence. Après un grand conflit, les charades ont remporté la victoire. Les *bouts rimés* voulaient reparaître comme troupes auxiliaires ; mais l'armée des charades, les repoussant, a déployé ses enseignes triomphantes dans le *Journal de Paris* et dans le *Mercure de France* ». Et plus loin, il ajoute : « La charade occupe les esprits de la capitale ; on n'entend plus que : Mon *premier*, mon *second* et mon *tout*. Les femmes prononcent ce mot *tout* avec une grâce particulière : Etrangers, ouvrez le premier *Mercure*, et si vous l'ignorez, vous verrez ce qu'est une charade : je ne vous l'expliquerai point. »

Souffrez donc que nous nous mettions à sa place.

La charade consiste en effet à partager un mot en plusieurs parties, formant chacune un vocable distinct, à donner une définition équivoque et vague de chacune de ses parties ainsi que du mot lui-même, de façon à laisser deviner celui-ci : *Un* ou *premier*, *deux*

ou *second*, *troisième*, *dernier*, etc., servent à désigner les parties du mot coupé ; le mot à trouver, c'est le *tout* ou *l'entier* :

> L'avare a soin de cacher mon *premier* ;
> La femme a soin de cacher mon *dernier* ;
> Chacun se cache en voyant mon *entier*
> Qui, plus encore, est l'effroi du fermier.

Le mot est *orage* (or-age).

Comme on le voit par cet exemple, il n'est pas nécessaire que le mot soit coupé par syllabes ; on ne tient pas non plus compte — et ceci est une remarque qui s'applique à tous les jeux d'esprit — des accents ou des autres signes orthographiques.

Certains mots, comme *drapeau*, *château*, coupés en syllabes, ne pourraient se prêter à la charade, puisque *dra*, *cha*, ne sont pas des mots ; il n'en est plus de même si on les coupe ainsi : *drap-eau*, *chât-eau*, et Beauzée, dans l'*Encyclopédie*, cite l'exemple suivant, sur ce dernier mot :

> Chez nos aïeux, presque toujours,
> J'occupais le sommet des plus grandes montagnes,
> Et là, j'étais d'un grand secours.
> Plus souvent aujourd'hui, j'habite les campagnes
> Où je figure noblement,
> Et j'en fais à coup sûr le plus bel ornement.
> Examine mon *tout* et fais-en deux parties :
> L'un est un animal très subtil et gourmand,
> Réjouissant par ses folies,
> Au doux maintien, maître en minauderies,
> Traître surtout ; l'autre est un élément.

Il peut se faire qu'un mot se prête à plusieurs coupures, chaque façon de couper le mot donnant prétexte à charade. Reprenons notre premier exemple, nous aurions pu dire :

> Tout rond est mon *premier*,
> Terrible est mon *dernier*,
> Ainsi que mon *entier*.

et le mot eût été également *orage* (o-rage).

Dans ce cas, on dit que la charade est *double*; mais elle peut être *triple*, (*coulis-se : cou-lisse*; *cou-lis-se*); *quadruple* (*coulisse-au*; *coulis-seau*; *cou-lisse-au*; *cou-lis-seau*), etc.

Il peut aussi se faire que la prononciation du mot formé par une coupure ne soit pas la même selon que l'on envisage ce mot seul, ou les mêmes lettres faisant partie de l'entier.

Le Sphinx n'a pas lieu de s'en préoccuper : la charade classique permet cette petite fantaisie et c'est même là l'occasion propice pour tendre un piège qui pourra bien abuser le devin. Dans *champion*, par exemple qui prête à la charade, puisqu'il peut se diviser ainsi : *cham-pion*, *cham* seul, n'a pas la même prononciation que dans le mot tout entier.

> Si mon *premier* est *cher*, mon *second* l'est aussi,
> Et pour trouver mon *tout*, il faut le faire ici.

Sans doute, n'est-ce pas, il faut *cher-cher*; mais avouez que le second *cher* n'a pas dans le *tout*, la même prononciation que le premier.

Il n'y a qu'un pas à franchir, de ce dernier exemple, pour arriver à cet autre petit piège qui consiste à donner la réponse en posant la question. Exemple :

> Mademoiselle,
> Mon *un* c'est *tous*,
> Moi comme vous ;
> Mademoiselle,
> Mon *deux* c'est *elle*,
> Ce n'est plus nous ;
> Mademoiselle,
> Mon *un* c'est *tous*.

> Je m'éparpille,
> Dès la moisson,
> Sous la faucille,
> Je m'éparpille ;
> L'aurore brille
> A l'horizon ;
> Je m'éparpille
> Dès la moisson.

Le mot est *tous-elle* (variété de blé).

Ce n'est là, d'ailleurs, qu'un petit côté de l'équivoque, et l'équivoque est du meilleur effet dans la charade comme dans l'énigme.

Dans l'exemple suivant, l'auteur s'adresse à une dame et équivoque sur le pronom *vous* :

> Mon *premier* de tout temps excita les dégoûts ;
> Mon *second* est cent fois plus aimable que *vous* ;
> Quant à mon *tout*, dont vous êtes l'image,
> Tout haut j'en fais l'éloge et tout bas j'en enrage.

Voilà, certes, un madrigal gentiment tourné. Voltaire, avec le même mot, qui est *vertu*, a pu équivoquer sur la *première* syllabe également :

> Mon *premier* est cruel, quand il est *solitaire* ;
> Mon *second*, moins honnête, est plus tendre que vous ;
> Mon *tout* à votre cœur dès l'enfance a su plaire,
> Et parmi vos attraits, c'est le plus beau de ous.

L'épigramme, comme le madrigal, s'est souvent aidée de la charade.

> Mon *premier* est à pendre,
> Mon *second* mène à pendre,
> Mon *tout* est à pendre.

disait-on de Linguet un peu avant la Révolution. Linguet ne fut pas pendu, mais il fut guillotiné le 27 juin 1794.

Enfin, le jeu de mots peut également aider à l'équivoque, comme dans cet exemple sur le *moulin* :

> Les chattes font leurs câlines
> Quand elles veulent mon *premier*.
> On fait des chemises fines
> Au moyen de mon *dernier*.
> Mon *tout* a, cher lecteur, des ailes en partage,
> Et sans être marin
> Il aime quand le vent fait rage,
> Et ne craint pas du tout le *grain*.

La charade est plus jolie lorsque l'auteur a su trouver un lien naturel entre les idées représentées par chaque mot partiel et celle de l'entier, de façon à faire de toute la légende une pièce qui roule

sur le même sujet : c'est sans doute la raison pour laquelle certains mots, tels que *thé-âtre, mari-âge,* ont inspiré tant d'Œdipes.

Voici un exemple de ce cas, sur le mot *orange* :

> Lorsque vous avez pour danseuse
> Une gentille débardeuse,
> Aussi belle que mon *dernier*,
> Quelle position piteuse
> Si vous manquez de mon *premier* !
> Combien, aux yeux de votre belle,
> Vous auriez l'air d'un grippe-sou,
> Si, pour rafraîchir la donzelle,
> Vous alliez n'offrir que mon *tout* !

Autre exemple fort connu et bien souvent cité, sur : *Angleterre*, et dans lequel, *premier, dernier,* sont remplacés par le mot *moitié*.

> Pour aller me trouver, il faut plus que les pieds,
> Et souvent en chemin on dit sa patenôtre ;
> Mon *tout* est séparé d'une de ses *moitiés* ;
> La *moitié* de mon *tout* sert à mesurer *l'autre*.

Parfois également les mêmes mots sont remplacés par *tête queue*, etc.

On a tenté dans ces derniers temps de rajeunir la charade en supprimant ces termes de *premier, second, entier,* qui alourdissent le vers et en détruisent toute l'harmonie, et on a prétendu ainsi donner à ce jeu une forme plus coquette et plus littéraire. Cette tentative mérite d'être soutenue et encouragée : le fait est qu'aujourd'hui tout Sphinx, réellement doublé d'un poète, évite ces expressions surannées, sans compter que, dans ce cas, l'esprit du chercheur est davantage tenu en haleine par l'effort qu'il doit faire pour découvrir l'endroit précis sur lequel doit s'exercer sa sagacité.

La pièce suivante, tout à fait remarquable, peut être considérée comme un modèle parfait de la forme nouvelle donnée à la charade ; elle est d'un amateur consommé en ce genre de récréations et d'un poète du plus charmant talent : M. A. du Longbois.

> Qui fuira la voix séductrice
> De ce terrible suborneur ?
> Pourquoi toujours courir au vice,
> Et se préparer le supplice
> Des regrets et du déshonneur ?
>
> Le bien pourtant donne la joie.
> Et le bonheur tient à si peu :
> A quelque brin d'or et de soie,
> Dont l'éclat un instant chatoie
> Dans la trame que tissa Dieu ;
>
> A quelque clair rayon d'aurore
> Qui de nos cœurs fait un foyer,
> Où, resplendissant météore,
> L'amour vient et revient encore,
> Comme un grand soleil flamboyer !
>
> Hélas ! il ignora ces choses
> Le cher poète au teint blêmi,
> Qui n'eut que l'épine des roses,
> Et qui, rêvant d'apothéoses,
> Mourut sans un baiser d'ami !

Le mot est *Malfilâtre*.

Tout ce qui précède se rapporte à la *charade classique* : qu'elle soit *simple*, ou *double*, *triple*, etc., les mots partiels s'y rencontrent, à part la question des accents, avec leur véritable orthographe ; dès que celle-ci n'est plus respectée, on tombe dans le domaine de la pure fantaisie.

Mon *premier* marche, mon *second* nage, et mon *tout* vole, proposait un jour aux convives qui l'entouraient, l'académicien Ampère, fils de l'illustre physicien. Voilà un exemple, pas banal du tout, de **charade fantaisiste** sur le mot hanneton (âne-thon). On l'appelle encore *charade euphonique* en ce sens qu'on n'y tient compte que des *sons*, et pas du tout de l'orthographe.

La **charade alphabétique** ressemble quelque peu à la précédente, puisque, après avoir décomposé le mot par lettres, on définit chacune d'elles en définissant l'objet qui peut être nommé par la consonance de la lettre. Veut-on, par exemple, faire une *charade alphabétique* sur *soleil*, on définira successivement *hesse, eau, aile, haie, hie, aile*, avec cette remarque qu'on peut employer, au

lieu de cela, le procédé que nous avons indiqué en rendant compte de l'énigme composée sur une des lettres de l'alphabet.

Si l'orthographe n'est pas de rigueur, dans les coupures de l'*entier*, il n'en est pas de même de l'orthographe de celui-ci, et il ne faudrait pas en cela imiter cette brave maîtresse de maison, qui, plus savante sans doute dans l'art d'accommoder un bon dîner que dans celui de dire des charades, proposa un jour celle qui suit aux personnes qu'elle recevait : Mon *tout* me sert à renfermer mon *premier* et mon *dernier*. Après s'être torturé l'esprit, les assistants commençaient à croire à une seconde édition de cette fameuse charade qui fit chercher tout Paris et qu'un blagueur avait composée sur un mot qui n'existait pas, lorsque le mari — nous hésitons à dire si ce n'est pas sur un signe de son épouse — s'écria: J'y suis, c'est *or-moire*. Vous jugez de l'immense éclat de rire qui accueillit ce résultat *ultra-fantaisiste*.

La **charade à tiroir**, (*charade à détente, charade à ricochets*) repose tout entière sur le jeu de mots.

Mon *premier* est un vagabond ; mon *deux* un assassin ; mon *trois* ne rit pas jaune ; mon *quatre* est un veilleur et mon *tout* un poète illustre : c'est-à-dire Victor Hugo, parce que *vic-erre* (vicaire), que *tor-tue* (tortue), que *u-rit-noir* (urinoir) et qu'enfin *go-guette* (goguette).

Voilà le simple tiroir ; mais le cas peut se compliquer, et alors cela devient absolument étourdissant.

Mon *premier* s'emploie dans la marine, mon *second* vaut cent francs et mon *tout* n'est plus célibataire.

Mon *premier* est ma, car *ma c'est ré*, (macérer) et *ré vaut câble* (révocable), mon *deux* est ri, parce que *ri vaut li* (Rivoli) et que *Li c'est Saint-Louis* (Lycée St-Louis), mon tout est *mari*.

Nous voilà bien loin de la charade de nos pères ; faisons un grand détour et revenons à un autre jeu qu'ils connaissaient très bien et depuis fort longtemps : le *logogriphe*.

LE LOGOGRIPHE

Logographe vient de deux mots grecs: *logos*, discours, *griphos*, énigme; c'est, avec l'énigme proprement dite, le plus ancien des jeux d'esprit: il était, en effet, connu des Grecs et des Latins, et on en trouve des exemples dans Cicéron.

Il dérive de l'énigme en ce sens qu'on y donne également à deviner un mot défini, de façon ambiguë; mais ce n'est pas tout, et il faut encore trouver d'autres vocables formés avec les lettres du mot principal. En cela, il a donc quelque rapport avec la charade, bien peu, à vrai dire, car dans le logogriphe, on n'est plus tenu de respecter l'ordre des lettres : on est libre d'en prendre autant que l'on veut, de les déplacer, de les combiner à sa guise, de façon à former parfois un très grand nombre de mots.

Dans le mot *ange*, par exemple, on trouve *âne*, *âge*, *an*, et alors le sphinx aura le droit de dire :

> Rien n'est plus vieux, rien n'est si beau que moi :
> Des lettres de mon nom efface la troisième,
> Vieux ou jeune, je suis d'une laideur extrême ;
> Retranche la seconde : à chaque instant chez toi
> J'augmente, en dépit de toi-même.
> Ton embarras me fait pitié ;
> Tu ne m'as jamais vu, tu ne peux me connaître ;
> Mais reconnais au moins ma première moitié
> Tu l'as vu mourir et renaître.

En 1728, le *Mercure de France* donna le premier exemple de logogriphe, signé du marquis de Guesnières. Les écrivains de l'époque se livrèrent, pour la plupart, à ce genre d'amusement, et

vers 1758, parut dans ce journal un traité attribué à La Condamine, et qui donnait, avec la définition du logogriphe, celle des cas particuliers qu'il peut présenter.

C'est dans ce jeu d'esprit surtout qu'on fait usage des mots *pied*, *tête* ou *chef*, *queue*, *cou*, *cœur*, etc., dont nous avons déjà parlé.

Sur mes huit *pieds*, je vagabonde
Par les chemins, à travers champs ;
Un *pied* de moins, j'habite l'onde
Des ruisseaux et des océans.

Que maintenant, sous cette forme,
Tu veuilles m'arracher le *cœur* ;
Sans hésiter, je me déforme,
Et cause alors vive douleur.

De cette figure nouvelle
Retranches-tu la *tête*? Oiseau
Je me présente, et, de mon aile,
Je frappe et je sillonne l'eau.

Sur quatre *pieds*, je suis légume
Qu'on a raison d'apprécier,
Et, blessé, de rage j'écume,
Car je suis aussi carnassier.

Puis, j'ai pour synonyme : honnête ;
Dans la terre je suis creusé ;
Sur la peau de plus d'une bête
Chacun peut me voir exposé.

Enfin sur trois *pieds*, je figure
Avec honneur dans le jardin,
Et je parcours, la chose est sûre,
En peu de temps, très long chemin.

Réponse : *Polisson*, dans lequel on trouve : *poisson*, *poison*, *oison*, *pois*, *lion*, *poli*, *silo*, *poil*, *lis*, *son*.

Voici quelques exemples de ce jeu, tel qu'il était compris jadis.

> Je suis fort triste avec ma *tête*
> Et souvent fort gai sans ma *tête* ;
> Je te détruis avec ma *tête*
> Et je te nourris sans ma *tête*.
> On me fait tous les jours sans *tête*
> Et quelquefois avec ma *tête*.

Réponse : *trépas* et *repas*.

> On doit me craindre sans ma *queue*
> Et me chérir avec ma *queue*.
> Je suis perfide sans ma *queue*
> Et je suis bonne avec ma *queue*.
> Je cause mille morts sans *queue*
> Et donne l'être avec ma *queue*.

Réponse : *Mère* et *mer*.

Sur quatre *pieds* j'entends et sur *trois* je réponds.
Soit : *Ouïe* et *oui*.

Présenté sous cette forme et spirituellement tourné, il est souvent de nature à embarrasser le devin, car il ne se laisse pas découvrir facilement. Mais ordinairement, on cherche à le composer d'un plus grand nombre de mots : il n'y gagne pas toujours, dans la forme surtout, et alors, il devient pour l'œdipe d'une très grande facilité. Entendons-nous cependant ; il existe des logogriphes composés de deux ou trois cents mots, que le sphinx a alignés à coups de dictionnaires très complets et même spéciaux ; on conçoit qu'il devienne presque impossible de reconstituer cette kyrielle de vocables empruntés à toutes les branches des lettres et des sciences : c'est un réel casse-tête chinois qui rebute presque toujours les plus tenaces.

Le procédé employé dans le logogriphe étant admis, il suffira de peu de mots, accompagnés de quelques exemples, pour rendre compte des cas particuliers que peut présenter ce jeu. D'abord, si le mot principal le permet, on peut s'astreindre à ne retrancher ou à n'ajouter qu'une lettre à la fois, de façon à former un mot nouveau avec les lettres restantes, jusqu'à ce qu'il n'en reste plus qu'une.

Exemple : *Cacheter, acheter, cherté, hêtre, être, ter, re, e*. On a, selon la façon de le présenter, le *logogriphe croissant* ou *décroissant* ; mais il est plus joli si on se contente de supprimer une lettre en laissant les autres à la même place :

> Mes *six* pieds rappellent, lecteur,
> Bossuet et son éloquence ;
> Réduit à *cinq*, j'offre au pécheur
> Un instrument de pénitence ;
>
> Sur *quatre*, utile au moissonneur,
> Je suis encore ville de France ;
> Sur *trois*, je peins la violence
> De l'homme en sa mauvaise humeur.
>
> Avec *deux*, j'ai ma résidence
> Dans la gamme, au gré du chanteur.
> Quant au *dernier*, c'est un malheur,
> Mais, par lui finit l'espérance.

Le *logogriphe complet* est le cas le plus beau et le plus difficile à composer du logogriphe ; on le forme en retranchant tour à tour l'une des lettres du mot total, de façon à former chaque fois avec les lettres qui restent un mot nouveau.

Exemple :

> Plaines — P = saline
> » — L = sapine
> » — A = pleins
> » — I = Naples
> » — N = plaies
> » — E = spinal
> » — S = Epinal

Dans ces deux cas, le logogriphe est circonscrit dans le nombre de ses mots.

Si les mots tirés du mot principal sont avec celui-ci des homonymes, comme par exemple : *haire, aire, air, r* ; comme *vert* et *ver*, etc., le logogriphe est dit homonymique, et ici il est circonscrit dans le son de ses vocables. Enfin, il peut l'être dans le sens même des mots si l'on s'astreint à n'employer que des termes

empruntés soit à l'histoire, soit à la géographie, soit à la mythologie, etc., et on le désigne alors par les qualificatifs d'*historique*, *géographique*, *mythologique*, etc.

Presque tout ce que nous venons de dire peut se répéter si, au lieu de considérer les lettres, on envisage les syllabes ; l'exemple suivant est un exemple de *logogriphe syllabique* :

>Sur quatre pieds, le fait est sans mystère,
>Je suis d'aplomb, et mon propriétaire
> Est un prince étranger ;
> Puis, sans rien déranger,
>Les deux derniers donnent grand territoire.
>Et les premiers préfixe, c'est notoire.
>
>En assemblant certains pieds deux à deux,
>Sans plus tarder vont paraître à vos yeux
> Les termes qu'on va lire :
> Chérit sa tirelire. —
>Très difficile. — Et la voûte d'un pont
>Exactement à mon dernier répond.

Et la solution est *ar-chi-du-ché*, dans lequel on trouve *du-ché*, *ar-chi, chi-che, ar-du, ar-che*.

Il sera *complet* dans l'exemple suivant :

>au-ber-ge — *au* = ber-ge,
> » — *ber* = au-ge,
> » — *ge* = au-ber ;

décroissant dans ceux-ci :

>désordonné, ordonné, donné, né,
>irrévocable, vocable, cable, ble.

L'ANAGRAMME

L'anagramme est un cas particulier du logogriphe. Dans le logogriphe, il s'agit de former des mots avec certaines lettres d'un mot principal ; dans l'anagramme on se propose de former également d'autres mots, mais en employant *toutes* les lettres du mot principal.

Les nouveaux mots formés doivent donc se composer exactement d'autant de lettres qu'il y en a dans le premier. Ainsi on dira que *avril* est l'anagramme de *rival*, parce que toutes les lettres de *avril*, et rien que celles-là, entrent dans la composition du mot *rival*, tandis que *vigneron* n'est pas l'anagramme de *ivrogne* : *vigneron* ayant deux *n*, et *ivrogne* un seul.

L'anagramme, qui avait déjà amusé les anciens, fut en grande vogue en France au XVIᵉ siècle. Pas un nom historique n'échappa, à cette époque, à cette rage de la transposition des lettres.

Dans *François de Lorraine*, on trouva *Craindre fera lions* ; dans *Pierre de Ronsard*, *Rose de Pindare*, dans *Jean Calvin* ; *le vrai Caïn* (observons pour ce dernier exemple que le *j* est transformé en *i*, ce qui est permis, de même que le *v* peut être remplacé par l'*u*, et *vice versa*), dans *frère Jacques Clément* : *C'est l'enfer qui m'a créé* ; dans *Marie Touchet*, *Je charme tout*.

Lors de l'entrée de Louis XIII à Aix, un avocat au Parlement, nommé Billon, présenta au roi une collection de cinq cents anagrammes faites sur son nom, et reçut, pour ce travail de capucin, une pension qui fut continuée à ses enfants. Un moine carme de l'époque, Pierre de Saint-Louis, anagrammatisa tous les noms des papes, des empereurs, des rois, des généraux de son ordre et de

la plupart des saints, avec la conviction que la destinée des hommes était dans leurs noms.

Le P. Proust, après avoir découvert que dans Orléans était contenu l'*asne d'or*, défia le P. d'Orléans de lui rendre la pareille ; mal lui en prit, car celui-ci répliqua victorieusement en constatant que *pur sot* était tout entier contenu dans *Proust*.

Voilà deux anagrammes qui ne sauraient passer à vrai dire pour « gentils madrigaux » ; empressons-nous d'ajouter que l'anagramme n'a pas toujours été aussi méchante, témoin la suivante qui fut d'ailleurs assez mal reçue. Dans *Claude Ménétrier*, savant jésuite du xviie siècle, un amateur avait trouvé *Miracle de nature*, et lui avait envoyé cette flatteuse trouvaille ; Ménétrier répondit :

> Je ne prends pas pour oracle
> Ce que mon nom vous a fait prononcer,
> Puisque, pour en faire un miracle,
> Il a fallu le renverser.

Les flatteurs n'ont pas toujours été aussi déconvenus ; nous arrivons au grand siècle, et c'était souvent une bonne fortune de découvrir que dans *François Michel Letellier de Louvois*, il fallait lire : *Il est le chemin du soleil, la force du roi*, que dans *Louis quatorzième, roi de France et de Navarre*, on devait lire également : *Va, Dieu confondra l'armée qui ozera te résister*. On ne s'inquiétait guère si l'expression obtenue possédait véritablement un sens, car enfin ce *chemin du soleil* déroute un peu ; de même l'orthographe était souvent malmenée, et dans cette seconde phrase, son constructeur a dû pointer les *s* plusieurs fois avant de se décider à la livrer ainsi.

L'anagramme servit un jour de cruelle leçon au poète français J.-B. Rousseau, qui, rougissant d'avoir pour père un pauvre cordonnier, avait changé de nom en se faisant appeler *Verniettes*. Verniettes, lui dit-on, mais c'est en effet, lettre à lettre : *tu te renies*.

Enfin, certaines coïncidences bizarres ont donné parfois dans ces transpositions des résultats assez curieux, et qui ont pu faire passer l'anagramme, chez quelques esprits superstitieux, pour une prophétie. Pas étonnant, par exemple, qu'on ait choisi cet emplacement dénommé *Versailles* pour y bâtir une ville, car dans ce mot, il faut voir *Ville seras* ; n'était-ce pas fatal que la Révolution française

se terminât par le règne d'un Bonaparte, puisque dans *Révolution française* ou a découvert : *un veto corse la finira*.

Ne quittons pas ce dernier personnage sans citer l'anagramme suivante, qui fut composée peu de temps après son sacre : dans *Napoléon, empereur des français*, on trouve : *un pape serf a sacré le noir démon*.

Dans tous les exemples que nous venons de citer et que nous avons choisis parmi les exemples historiques les plus curieux, il ne s'agit pas, en somme, de *l'anagramme simple* : ce sont plutôt des exemples d'*anagrammes composées*, ou plutôt de *méli-mélo anagrammatiques*, comme on les appelle parfois.

Dans les problèmes offerts à la sagacité des devineurs, ce genre est parfois présenté, mais il ne se prête pas à la légende versifiée ; on dira par exemple : Avec la phrase : *écrire : rendre sienne pensée*, composer un aphorisme scientifique célèbre. Et on trouvera en effet, avec toutes ces lettres et rien que celles-là. *Rien ne se perd, rien ne se crée*.

L'anagramme simple est d'autant plus curieuse que les mots sont composés d'un plus grand nombre de lettres, ou bien que les lettres se prêtent à la formation d'un plus grand nombre de mots.

Dans *limonadier*, on trouve *méridional* ; dans *germanie* : *germaine, graminée* ; dans *gérant* : *argent, Tanger, ganter, Granet, ragent, régnât, garent*, etc., et l'anagramme se prête au contraire très bien à la légende versifiée : en voici un exemple moderne très joli et dans lequel l'auteur s'est efforcé de ne point se servir des mots *premier, second, pieds*, etc., ce qui laisse au vers toute son harmonie.

Dans la paix profonde des champs,
Les moissonneurs cessent leurs chants ;
La cloche sonne...
La cloche sonne et le clocher
Au loin semble se rapprocher,
Tant il résonne.

Sur... l'eau bleue, au soleil couchant,
Le gondolier cesse son chant,
Sa barcarolle ;
Sa barcarolle est le refrain
Qu'il reprendra demain matin,
Sur ma parole.

> Dans les lacs gluants d'un méchant,
> Petit oiseau, cesse ton chant !
> Ton aile est prise.
> Ton aile est prise ! Un braconnier
> T'emportera dans son carnier,
> Par la nuit grise.

Réponse : *angelus, lagunes, engluas.*

Le mot *janus* est à son tour un cas particulier de l'anagramme, comme le mot *palindrôme* est un cas particulier du mot *janus*.

Si l'on prend un mot, comme *as, roc, trop, elisa, erivan, révéler* on obtiendra respectivement par le jeu de l'anagramme, *sa, cor, port, asile, navire, relever*, mais on remarquera qu'on n'a pas eu dans ce cas à déplacer l'ordre des lettres, il a suffi de lire de droite à gauche, ce que tout à l'heure on avait de gauche à droite : ces mots sont dits mots *janus*, ce qui signifie simplement : mots à deux têtes, d'après la façon de représenter ce dieu, chez les Romains.

Si maintenant, usant du même procédé, c'est-à-dire lisant de droite à gauche, on retrouve le même mot, ce mot est dit *palindrôme*. En voici quelques exemples : *aa, tet, anna, ressasser*.

Du *mot palindrôme* au *vers palindrôme* il n'y a qu'un petit pas à franchir : ce sera vite fait d'autant plus que le vers palindrôme serait mieux à sa place dans un petit traité de tours de force poétiques. Cependant, comme il est assez souvent donné sous forme de problème, il convient d'en dire quelques mots ici. Au lieu donc d'avoir le même mot se lisant dans les deux sens, on a un même vers donnant la même signification, suivant qu'on le lit dans un sens ou dans l'autre. En voici un vieux, bel et bon exemple :

> *A révéler mon nom, mon nom relèvera.*

Lorsqu'on le donne en problème, on intercale le vers palindrôme dans une poésie, on indique par des signes adoptés d'avance, (x, points, astériques), les lettres de chaque mot, et il faut reconstituer ce vers, terminons par un exemple :

DES JEUX D'ESPRIT

J'ai lu dans la chronique
D'un journai de London,
L'aventure typique
De sir James Dindon.

Ce lord, d'ailleurs très riche,
N'était qu'un sot gaga,
Amoureux d'une biche
Qui se nommait Olga.

Olga vite à l'écorce
Avait jugé le lord,
Vieux satyre sans force,
Mais ayant beaucoup d'or.

Donc, une nuit sans lune,
La belle, en tapinois,
Emporta le pécune
Et l'habit du grivois.

Et dans la chambre vide,
Quand le jour fut venu,
On put voir, l'air stupide,
xx xxxxx xx xxxx xx.

Et l'Œdipe doit reconstituer en s'aidant de la rime et du sens:

Un drôle de lord nu.

LE MÉTAGRAMME

Métagramme signifie : transposition de lettres. C'est le jeu qui consiste à remplacer dans un mot la même lettre par une autre, de façon à former chaque fois un autre mot. C'est le plus facile à composer de tous les jeux, en ce sens que la plupart des mots se prêtent à cette substitution.

Soit le mot *basse*, changeons-en successivement la *tête*, nous aurons *casse, lasse, masse, nasse, passe, rasse, tasse*, etc.

Prenons le mot *soc*, et faisons en autant de sa *queue*, nous obtiendrons *soi, sol, son, sot, sou*, qui formeront également métagramme.

Changeons le *cœur* d'un *aga*, nous aurons *ana, ara, Asa*.

D'autres exemples seraient superflus ; il est évident que la transformation peut se faire sur n'importe quelle lettre, que le sphinx peut dénommer suivant la place qu'elle occupe, tête, queue, cou, etc.

Il arrive souvent que le changement de cette lettre ne suffit pas pour détruire la consonnance du mot, ainsi qu'on peut le voir dans le premier et le dernier des exemples cités plus haut. Mais le métagramme est plus piquant, si cette consonnance est tout à fait détruite, ce qui pourra bien rendre également sa solution moins facile à découvrir.

Ainsi : *ail* et *fil*, *pomme* et *pompe*, *perte* et *pente*, *paix* et *poix*, constituent des exemples assez remarquables de ce cas.

Le métagramme se prête aussi bien que les autres jeux classiques

à la légende poétique. Ce changement d'une lettre produit souvent des mots de sens tout à fait différents.

> Modifiez le cœur
> D'un savetier habile,
> Et vous aurez, lecteur,
> Dès lors un imbécile.

Réponse : crépin, crétin.

Mais parfois aussi le sphinx, dans ce cas, sait trouver une liaison entre les différents sens des mots obtenus, et la légende peut devenir très jolie : en voici un exemple absolument réussi :

> A l'âge où l'amour nous enivre
> D'un charme puissant et vainqueur,
> Maisonnette où l'on voudrait vivre
> Avec l'idole de son cœur.
>
> On se passerait de... couchette,
> Car, de feuilles jonchant le sol,
> On dormirait dans la cachette
> En écoutant le rossignol.
>
> On se livrerait à la pêche
> A la ligne, voire au... filet ;
> On vivrait d'amour et d'eau fraiche,
> Et le bonheur serait complet.

Réponse : *chalet, chalit, chalut.*

Quelquefois aussi les mots du métagramme offrent naturellement les transitions dont le sphinx a besoin : tels *berceau, cerceau* ; *balles, bulles, billes,* et par exemple, à propos de ce dernier, on pourra dire sous forme de conseils à de petits garçons :

> Amusez-vous, petits enfants,
> Riez, courez, c'est de votre âge ;
> J'adore vos airs triomphants,
> Amusez-vous, petits enfants.
> Prenez *ceci* ; mais de vos camps,
> Ne les lancez pas au visage.
> Amusez-vous, petits enfants,
> Riez, courez, c'est de votre âge.

Si papa dit : « Reposez-vous »,
Que chacun de vous soit docile ;
Il existe des jeux plus doux ;
De temps en temps, reposez-vous.
Avec savon, paille ou bambous,
De faire *cela* c'est facile.
Si papa dit : « Reposez-vous »,
Que chacun de vous soit docile.

Regardez le jeu comme un art ;
Plus tard, quand vous serez des hommes,
En *les* poussant sur le billard,
Regardez le jeu comme un art.
Mais fuyez les jeux de hasard,
Auxquels on perd de grosses sommes.
Regardez le jeu comme un art,
Plus tard, quand vous serez des hommes.

Ce jeu comporte quelques cas particuliers :

D'abord le *métagramme homonymique* donnant des mots ayant absolument le même son que le mot initial.

Ex. : *port, porc, pore.*

Le *métagramme continu,* — qu'on a encore appelé dans ces derniers temps *chaîne de métagrammes* — et qui consiste en une suite de métagrammes dont un mot quelconque diffère du précédent par une lettre.

Soit, par exemple, à aller de Perse en Corse par une chaîne de 3 mots intermédiaires, il faudra trouver :

PERSE, *perte, porte,* Corte, CORSE.

Parfois le métagramme est *double* lorsque deux lettres au lieu d'une changent chaque fois.

Exemple : *venelle* et *venette.*

Il serait également facile de trouver des mots différant par trois lettres et formant ainsi *métagramme triple* ; mais, pour que ce jeu ait quelque valeur, il faut que les lettres transposées, prises dans un mot, soient les mêmes.

Enfin, pour tous ces cas, on pourra dénommer le métagramme, *historique, géographique, mythologique*, etc., si l'on s'astreint à ne prendre que des mots casant dans chacun de ces ordres d'idées.

De plus, le métagramme, à cause justement de sa facilité de composition, peut s'adapter à la plupart des jeux déjà étudiés, sans parler bien entendu de l'énigme dont tous dérivent.

Ainsi, on aura le *métagramme-charade:*

> Sur cinq pieds, arme ou brouillerie.
> En me donnant un autre chef,
> Le mépris ou la moquerie
> Devront se trouver en relief.
>
> — Ajoutez les noms en présence
> Bout à bout, et n'ignorez pas
> Qu'il faut former certains repas
> Où chacun solde sa dépense.

Réponse : *Pique-Nique.*

Le *métagramme-logogriphe,* combinaison de ces deux jeux.
Pâtre, âtre, pitre, pire, etc.

Le *métagramme-anagramme,* sorte de métagramme composé dans lequel deux lettres sont tout simplement interverties comme dans *gorille* et *girolle.*

Si on procède par syllabe au lieu de procéder par lettre, comme dans *production, séduction,* on obtient ce que l'on a appelé parfois en commettant un contre-sens, le *métagramme syllabique,* et qui serait plus justement nommé *métasyllabe.*

A vrai dire, le métagramme n'est pas autre chose que la coquille des typographes, et comme il arrive de présenter parfois le jeu sous cette forme, nous allons en dire quelque mots, ce qui nous permettra de terminer par la note gaie.

Lorsqu'on fait une question de la coquille, on donne tout simplement une phrase dans laquelle se trouvent plusieurs mots qu'il faut transformer par la voie du métagramme.

Si l'on a proposé: *La folle a passé ton fouet,* il faudra rétablir: *Ma fille a cassé son jouet* (un métagramme par mot).

A ce propos, citons quelques coquilles célèbres et amusantes :

Du Journal Officiel, s'il vous plaît ! et tiré d'un article savant sur le Jardin d'acclimatation : « L'*Auteur* appartient à la famille des buses ». L'*auteur,* pour l'*autour!*

Dans un compte rendu des tribunaux : « Le prévenu en a été quitte à bon marché. Le tribunal ne l'a condamné qu'à huit jours d'*empoisonnement. Empoisonnement* pour *emprisonnement!* Le typo avait terriblement protesté contre la sentence bénigne de la cour !

Dans un autre journal : « M. A. vient d'être *décoré* par le Bey de Tunis. Sincères félicitations ! »

« L'année sera bonne pour le cidre : les *pompiers* sont partout couverts de boutons magnifiques ».

Enfin, comme il ne faut pas abuser même des meilleures choses, terminons par la suivante, tirée du *Monde* — et pas du *Monde où l'on s'ennuie*, jugez-en : — « L'amour du *sucre* rétrécit l'âme et raccornit le cœur » *sucre* pour *lucre*. Ce qu'il y a de... bizarre ou de... très naturel, c'est que cette phrase est tirée d'un article de *M. Coquille*. Qu'on aille donc dire que certains noms ne sont pas prédestinés !

LES CONSTRUCTIONS

Les problèmes dits « *de constructions* » tiennent une grande place dans les Jeux d'esprit et constituent la catégorie qu'il convient d'examiner après celle des *Jeux classiques*.

Dans ces problème, il s'agit de grouper un certain nombre de mots dont la disposition d'ensemble rappelle la forme d'une figure géométrique ou la silhouette d'un objet quelconque. Ces mots doivent se lire en deux sens différents, ou bien ils doivent donner des vocables différents, selon qu'on les lit dans un sens ou dans un autre.

Assembler les mots, faire la construction même, c'est là le premier travail du sphinx. Pour la mener à bonne fin, il aura souvent besoin de recourir au dictionnaire, et si même la construction est compliquée, un dictionnaire ordinaire ne lui suffira pas, il sera obligé d'avoir recours à des ouvrages plus complets. Plus les mots employés seront usuels et connus, plus la construction sera jolie. Le sphinx ne doit se servir de mots empruntés à des dictionnaires savants ou spéciaux qu'à la dernière extrémité, et s'il ne peut faire autrement à moins de démolir un échafaudage édifié avec beaucoup de peine et de patience.

De même, il cherchera à éviter l'emploi des mots pluriel, puis, en suivant une gradation, celui des participes, des temps de verbe, et, enfin, il reléguera tout à fait l'usage des lambeaux de mots, des réunions de lettres qui ne donnent pas un mot français dans tous les sens où il doit être lu. En ce qui nous concerne, nous considérons cet usage comme un abus regrettable et nous le condamnons

absolument. Nous n'admettons pas qu'on puisse adapter dans une construction trois lettres, comme par exemple, *l d m*, et qu'on s'en tire en disant dans la légende que ceci se voit dans *lendemain*. C'est juste ; mais, avec ce système, il n'y a plus rien d'impossible, et le problème construit ainsi n'a plus aucun intérêt.

Il n'est guère possible de donner une méthode pour la construction des figures, chaque sphinx ayant sa manière propre de procéder. Le papier quadrillé est très utile pour ce genre de travail, et nous conseillons au débutant de s'essayer d'abord en ne composant que des figures peu compliquées.

On réussira d'autant plus vite qu'on aura présents à la mémoire, un plus grand nombre de mots, qu'on saura plus habilement tirer parti des mots dont on dispose, enfin qu'on aura un plus parfait outillage. Cet outillage se compose de différents dictionnaires : dictionnaire de la langue, dictionnaire historique et géographique, dictionnaire mythologique, et enfin, pour le cas où l'on a besoin de trouver des mots par leur terminaison, dictionnaire de rimes. Un petit abrégé de versification aidera pour la composition des légendes.

Puisque nous avons été amenés à dire quelques mots de ce qu'on pourrait appeler la bibliothèque indispensable du sphinx, étendons-la aux œdipes, et signalons comme livres particulièrement utiles à ceux-ci, avec les ouvrages déjà cités : le dictionnaire analogique de Boissière, ou, à défaut, le dictionnaire idéologique de T. Robertson, ou bien encore le petit dictionnaire logique de l'abbé Blanc ; un dictionnaire d'homonymes, de synonymes, un recueil de proverbes, pourront également lui rendre service.

La construction achevée, le second travail consiste à en composer la légende, c'est-à-dire à déguiser chacun des mots qui composent la figure à l'aide d'autant de circonlocutions, d'équivalents, de synonymes, dans une pièce rimée.

Il est évident que le devineur se rebutera facilement s'il ne sait comment placer les mots à deviner, ce qui fait que la plupart des débutants demandent ce qu'on appelle le *pointillé* de la figure ; cependant, outre que cette coutume a le désavantage de tenir trop de place, il faut bien dire que les œdipes, en exigeant le pointillé, se retranchent une partie du plaisir de deviner ; l'agrément d'échafauder la construction même. Voilà pourquoi une légende bien faite pourrait dispenser de donner ce pointillé si elle indiquait d'une

façon suffisamment claire, la façon de disposer les mots en question.

Pour peu que la construction soit compliquée, on risque donc d'avoir une légende très longue, et voilà pourquoi les amateurs de ce genre ont pris l'habitude de séparer les expressions de la légende sous lesquelles se cache chacun des mots de la construction, par un tiret, ce qui donne, à vrai dire, un résultat d'un décousu achevé, et bien fait pour dérouter et décourager ceux qui ne sont pas quelque peu initiés.

Si donc la légende, dans certaines constructions simples peut, bien s'accommoder de la forme poétique, dans d'autres, plus compliquées, et pour lesquelles on est obligé d'user du stratagème que nous venons d'énoncer, cette forme poétique disparaît complètement; le vers n'a plus aucune harmonie; disons mieux, même, il faut la meilleure volonté du monde pour dénommer vers, ces enfilades de mots rimés.

D'ordinaire, c'est cette sorte de légende que nos meilleurs sphinx choisissent pour se livrer à certains petits tours de force littéraires, en y faisant entrer les vers en acrostiche, les vers lipogrammatiques, les vers tautogrammes, les bouts-rimés (dans le cas où le jeu vient en réponse à un autre), les vers monorimes, les rimes en écho, les fausses rimes, les rimes trop riches, etc., ou toute autre difficulté, toute autre bizarrerie de la versification : ce qui fait que la légende, comprise ainsi, en devenant moins banale d'abord, constitue déjà par elle-même une récréation amusante.

On a déjà pu comprendre, par ce que nous disions au début, de leur définition, que les constructions, dont le nombre de modèles est illimité, peuvent se diviser en deux grands groupes. Au premier appartiennent les figures composées de mots se lisant deux fois en deux sens différents; dans le second se rencontrent toutes les constructions donnant des mots différents dans les deux sens. Quant aux prétendus jeux d'esprit formés de mots ne pouvant être lus que dans un sens, nous les dédaignerons complètement, certains, en cela, d'être en communion d'idées avec tous les vrais amateurs de ces ingénieux passe-temps.

Nous diviserons le deuxième groupe en deux parties, plaçant dans la première, les mots en figure géométrique, et dans la seconde, par ordre alphabétique, les constructions les plus souvent employées.

Quant au premier groupe, composé exclusivement de figures géométriques, le *carré*, le *triangle*, le *losange*, l'*octogone*, l'*hexagone*, le *pentagone*, et de constructions basées sur ces figures, nous allons en commencer immédiatement l'étude, en débutant par le plus ancien, le plus joli et le plus répandu de tous les types, le *mot carré*.

LES MOTS CARRÉS

Les mots carrés sont formés de mots placés les uns au-dessous des autres, et se lisant une fois horizontalement, une fois verticalement

De deux, trois, quatre, cinq mots, les mots carrés sont extrêmement faciles à composer :

```
I F        C O L        A B B E        O L I V E
F O        O B I        B O R D        L A C E T
           L I S        B R I E        I C A R E
                        E D E N        V E R T U
                                       E T E U F
```

La difficulté commence avec le mot carré de six :

```
F E C A M P        A C O N I T
E C U R I E        C E R I S E
C U V I E R        O R I G A N
A R I E N S        N I G A U D
M I E N N E        I S A U R E
P E R S E E        T E N D E R
```

Et à partir du mot carré de six, nous tombons dans le tour de force ; voici des exemples de carrés de sept, huit, neuf mots :

```
                                     B R A S S A M E S
                  T R A M E R A S    R E M E U V E N T
P A R A P E T     R E D E P A V A    A M A R R A N T E
A N E M O N E     A D O R A M E S    S E R P E N T E R
R E J E T O N     M E R I T O N S    S U R E X C I T A
A M E N E N T     E P A T A N T E    A V A N C E R A S
P O T E N C E     R A M O N E U R    M E N T I R O N S
E N O N C E R     A V E N T U R E    E N T E T A N T E
T E N T E R A     S A S S E R E Z    S T E R A S S E S
```

Mais, comme on le voit, il n'est guère possible de réussir, à mesure que le nombre de mots augmente, sans faire entrer, dans la construction, des temps de verbe, des mots pluriel, ce qui lui retire beaucoup de charme, tout en rendant la légende difficile à mettre d'aplomb.

Nous dirons peu de chose de la légende, nous contentant de citer quelques exemples.

Le suivant, très réussi, montre le parti qu'on peut tirer d'un mot carré de deux lettres, assez peu fréquent.

Vivant, c'est le gardien, aux allures sévères,
Placé comme un symbole auprès des tombes chères,
 Où viennent les amants ;
Mort, on le voit, aux nuits d'une fête publique,
Briller de mille feux comme un arbre magique,
 Feuillé de diamants.

Vivant, il fut traité d'imposteur, de rebelle,
Pour avoir entraîné, dans une ardeur nouvelle,
 Les villes au ciel bleu ;
Mort, il irradia, transfiguré, sublime ;
On dressa des autels, et de cette victime
 L'Orient fit un Dieu.

Voici maintenant, mis en légende, le mot carré de huit mots donné également comme exemple tout à l'heure :

Ami lecteur, veux-tu savoir mon *premier* mot ?
Tu le feras en traître ourdissant un complot.
 Nous fîmes *trois* en cette vie,
 Aimant brune ou blonde jolie,
 On peut le dire, à la folie.
En travaillant à mettre une rue à niveau,
Le paveur fit mon *deux* dépavant de nouveau.
 Nous *quatre* bien de la patrie
 Lorsqu'au péril de notre vie
 Nous bravons la balle ennemie.
Au tuyau qui s'en va, serpentant jusqu'aux toits,
Mon *sixième* se tient, des ongles et des doigts.
 Puisqu'il faut que je vous le dise,
 Mon *septième* synonymise
 Une périlleuse entreprise.
Un vulgaire adjectif est mon *cinq*, et je crois
Qu'il est pour étonnante employé bien des fois.
 Du *huit* sans aucune méprise
 Dans examinerez j'avise
 La définition précise.

Ce qui précède pourrait s'appeler le *mot carré simple* ; en répétant cette construction et en employant les syllabes au lieu des lettres, on a alors le *mot carré syllabique*.

Exemples :

BE	TI	SE
TI	SA	NE
SE	NE	QUE

NÉ	CRO	PO	LE
CRO	CHE	TA	GE
PO	TA	GÈ	RE
LE	GE	RE	TÉ

Voyons maintenant quelques cas particuliers du carré, en menant de front la construction des lettres et la construction syllabique.

Les *mots doublement carrés*, ou *mots carrés janus*, sont formés de mots janus, c'est-à-dire que le même mot peut s'y lire quatre fois, comme par exemple :

O	R	A	N
R	I	G	A
A	G	I	R
N	A	R	O

S	E	N	A	C
E	R	O	D	A
N	O	Y	O	N
A	D	O	R	E
C	A	N	E	S

Quand le nombre de mots est impair, le mot du milieu doit donc être forcément palindrome ;

Les *mots quadruplement carrés*, ou *mots carrés palindromes* formés de mots palindromes :

```
A G A        E S S E        S E R E S
G O G        S E E S        E T E T E
A G A        S E E S        R E V E R
             E S S E        E T E T E
                            S E R E S
```

Ici le même mot se lit huit fois : à moins que la figure se compose d'un nombre impair de mots et, dans ce cas, celui du milieu ne se lit que quatre fois.

Le nombre des carrés de ce genre qu'on peut construire est forcément très limité, à cause du nombre très limité de mots palindromes existant dans notre langue.

Le mot carré avec *diagonale* ou *double diagonale* est une très jolie figure, mais qui présente dans la construction, le mot à double diagonales surtout, de grandes difficultés.

```
C R E P E      P R E L E V E      B R O C S
R A C A N      R A L A T E S      R O U E E
E C R I T      E L I M O N S      O U R D I
P A I R E      L A M E N T E      C E D E Z
E N T E E      E T O N N A T      S E I Z E
               V E N T A N T
               E S S E T T E
```

Remarquons en passant qu'on ne peut placer la deuxième diagonale qu'à la condition que ce mot soit un mot palindrome.

Le *mot carré à diagonales uniformes* : exemples :

```
N O P A L        L A V A L
O P A L E        A V A L E
P A L E S        V A L E T
A L E S E        A L E T H
L E S E R        L E T H E
```

dans lequel les diagonales sont toutes composées de la même lettre.

Le *mot carré à voyelle unique* constitue également une petite curiosité à signaler :

```
H A N A P
A T A L A
N A T A L
A L A V A
P A L A N
```

Le *mot carré littéral* renferme deux sens : le sens ordinaire et celui qu'on peut lui trouver en lisant les lettres une à une, comme par exemple :

```
M O T    (émotter)
O B I    (obéi)
T I R    (théière)
```

Mais, comme on le voit, ce genre tout particulier et très limité côtoie le jeu de mots et rentre déjà dans le domaine de la fantaisie.

Le mot carré peut quelquefois se greffer sur la charade : c'est le *mot carré charade.*

```
B A N — C A L
A R E — A G E
N E F — L E S
```

Dans les *mots carrés concentriques*, on obtient un nouveau mot carré en retranchant successivement la bordure du dernier formé :

```
M O R A L         H E R O D E
O B O L E         E L I R A S
R O S E S         R I M A N T
A L E S E         O R A N G E
L E S E R         D A N G E R
                  E S T E R E
```

Les *mots carrés successifs* se forment en ajoutant ou en retranchant un seul mot au carré précédent. Exemple :

```
M E         M E R       M E R E       M E R E S
E T         E T A       E T A L       E T A L A
            R A T       R A T A       R A T A S
                        E L A N       E L A N S
                                      S A S S E

H A N A P
A T O M E             T O M E
N O T E R             O T E R         T E R
A M E R E             M E R E         E R E        R E
P E R E S             E R E S         R E S        E S
```

Les *mots carrés continus* sont une variété du *carré à diagonales uniformes*.

```
R A D E     A D E L     D E L A     E L A M     A M E N
A D E L     D E L A     E L A M     L A M E     M E N E
D E L A     E L A M     L A M E     A M E N     E N E E
E L A M     L A M E     A M E N     M E N E     N E E S
```

Dans les *mots carrés liés*, il entre déjà un élément de plus : un mot qui relie deux carrés :

```
            C A P O N         P I T R E
            A D O R A         I L E O N
            P O M M E D E T E R R E
            O R M U S         R O R E L
            N A E S E         E N E L E
```

De même dans les *mots carrés embrochés*, chapelet de mots carrés tous tenus par un mot principal :

```
                                H A V A S
A S A     C A S     P I N     O D E   A M A N T   L E A
S E P T U A G E N A I R E     D E S A V A N T A G E U X
A P I     S E M     N E Z     E S T   A N T R E   A X E
                                S T A E L
```

La construction baptisée du nom de *créneaux* n'en est qu'une variété.

DES JEUX D'ESPRIT

```
C L E F        R A P E        F A I M
L I D O        A N O N        A R M E
E D E N        P O N T        I M A N
F O N D A M E N T A L E M E N T
```

Avec les *mots carrés entrelacés*, on arrive aux constructions nécessitant la présence de plusieurs mots carrés : ce sont deux carrés ayant un certain nombre de lettres communes, neuf, par exemple, dans les carrés de cinq lettres. Parfois, ces lettres communes forment elles mêmes un petit carré central, comme dans le second des exemples suivants :

```
H A R E M              B E M O L
A G O R A              E P I R E
R O M A N T E          M I R A S A S
E R A T O U T          O R A L E N E
M A N O U A I          L E S E R I N
    T U A G E              A N I M E
    E T I E R              S E N E F
```

Les mots *carrés jumeaux*, ou *carrés accouplés* n'ont qu'une lettre commune, mais il y a un mot principal, qui, dans l'exemple suivant, est : *morte-saison*.

```
H A R L E M
A G U A D O
R U Y T E R
L A T E N T
E D E N T E
M O R T E S A I S O N
        A R M E R A
        I M A N A T
        S E N T I T
        O R A I R E
        N A T T E R
```

En répétant ceci plusieurs fois, on obtient ce qu'on appelle les *mots carrés en escalier* ; mais il est à noter que la construction est beaucoup plus jolie lorsque deux carrés consécutifs sont reliés

par un grand mot : les deux grands mots sont ici : *calebasse, essaimage.*

```
H A M A C
A D O V A
M O R A L
A V A R E
C A L E B A S S E
        A L O E S
        S O I R S
        S E R R A
        E S S A I M A G E
              M O M U S
              A M I E S
              G U E R E
              E S S E X
```

Dans les deux exemples suivants, qui sont également des *mots carrés en escalier,* les marches sont inégales :

```
A G A P E S              A H
G A L E R E              H A L E
A L A R I C              · L U T
P E R C E R              E T A M E R
E R I E N E              M E L A
S E C R E T A I R E      E L O I
        A M M O N        R A I S O N N E
        I M P O T        O D E O N
        R O O K E        N E P U T
        E N T E R I T E  N O U E R
              I T O N    E N T R E P R I S E
              T O I T            P R I S O N
              E N T E T E        R I M A I T
              T A S              I S A U R E
              E S T E            S O I R E E
              E N                E N T E E S
```

Dans le premier exemple, les carrés sont liés par les mots *secrétaire, entérite, entête, este ;* dans le second, par les mots : *hâle, étamer, raisonne, entreprise.*

DES JEUX D'ESPRIT

Quelques-uns des cas particuliers qui viennent d'être examinés peuvent facilement être présentés sous la forme syllabique ; comme par exemple, les mots *carrés jumeaux*, ainsi que l'*escalier*.

```
BOUR GA  DES            POM MA  DE
GA   RAN TI             MA  DA  ME
DES  TI  NA  TION       DE  ME  NA  GE  E
     TI  MI  DE                 GE  NE  PI
         ON  DE  E              E   PI  ER  RE  RA
                                        RE  GI  ME
                                        RA  ME  QUIN
```

Les constructions précédentes sont obtenues, en somme, à l'aide de deux carrés ou de trois, comme les *carrés enlacés* ; ajoutons-en un et nous allons pouvoir faire les *quatre carrés en croix* tenus par un mot central qui, dans l'exemple suivant, est le mot *éclatante*, ou bien même par un *carré central*, comme dans le second exemple.

```
E T A P E C L A T        A M A S S E R A
T A B A C E U T A        M E L A E G A L
A B D U L U R O N        A L M A R A M E
P A U L A T O U T        S A A R A L E S
E C L A T A N T E        S E R A L A I T
C R E M A B O U T        E G A L A N N E
L E C O N O I R E        R A M E I N D E
A M O N T U R I N        A L E S T E E S
T A N T E T E N D
```

Nous arrivons ainsi aux mots en *damier*, que l'on présente de deux façons :

```
      A R A M                P L A T            P A T E
      R A R E                L E G O            A V A L
      A R A L                A G I R            T A E L
C H A M E L A R N O          T O R T O R E L L E
H E V E     R E I D                  O R A N
A V A L     N I C E                  R A P T
M E L A R N O D E R          P A T E N T A B L E
      R I O M                A V A L           B O U T
      N O T E                T A E L           L U N E
      O M E R                E L L E           E T E S
```

Les *ailes du moulin*, la *croix noire*, peuvent être des applications du mot carré

```
                P I C                           E M S
                I N O                           M O I
                C O R                           S I X
                  R     F E E                   S
                  E     E L U                   P A S S A
    F E R R U G I N E U X       E M S   A V O I R   U S E
    E P I     I                 M O I S S O N N E U S E S
    R I S     D                 S I X   S I N O N   E S T
              O R S                     A R E N E
              R U E                     U
              S E L                     U S E
                                        S E S
                                        E S T
```

Cette *croix noire* peut prendre d'ailleurs d'autres formes — nous ne parlons ici que de celles qui trouvent leur place dans une application du mot carré, car nous en verrons d'autres par la suite. En voici deux autres :

```
                        C L A R A
                        L E R O S
                        A R C H I
                        R O H A N
                        A S I N E
        A R A B E       E           A R O M E
        R U R A L       P           R U P E L
        A R C H I E P I S C O P A L E
        B A H A R       S           M E L E E
        E L I R E       C           E L E E N
                        F L O R A
                        L A P I N
                        O P A L E
                        R I L L E
                        A N E E S
```

DES JEUX D'ESPRIT

```
            P A R I S
            A L I S E
            R E V E R
            I S E R E
    D E C E S E R E S T E R E
    E D I T E V E N T O L E S
    C I T E R E N T E L A N S
    E T E T E N T E R E N N E
    S E R E S T E R E S S E X
            T E T E S
            E T A N T
            R E N I E
            E S T E R
```

Les *mots en croix blanche* sont assez souvent présentés pour que nous en donnions plusieurs exemples : la première condition est de trouver deux grands mots formant le contour et pouvant se diviser en trois parties, dont deux doivent entrer dans la construction de mots carrés. Parfois, la croix blanche n'a que l'épaisseur d'une lettre ; d'autres fois, elle a celle d'un mot de deux, trois et même quatre lettres :

```
H E L I O D O R E           T R A N S P L A N T A B L E
E M I R   O L I M           R O U E E       A A R O N
L I M A   R I A I           A U C U N       B R O U T
I R A N   E M I S           N E U V E       L O U E R
O             S             S E N E F       E N T R E
D O R E   G A L A           P                     P
O L I M   A L O I           L                     O
R I A I   L O I R           A                     S
E M I S S A I R E           N                     I
                            T A B L E       G O D E T
                            A A R O N       O P E R A
                            B R O U T       D E C R I
                            L O U E R       E R R E R
                            E N T R E P O S I T A I R E
```

Comme on le voit, le carré du nord-est, régulièrement, doit se répéter au sud-ouest, ce qui ne fait, dans ces conditions, que trois carrés : le sphinx peut, il est vrai, s'imposer de ne répéter aucun carré, comme dans l'exemple suivant qui, justement à cause des *six lettres de côté,* frise le tour de force :

54 THÉORIE ET PRATIQUE

```
V A L E U R E U S E M E N T
A D A P T E         E L I X I R
L A M I E S         M I L I T E
E P I T R E         E X I L E S
U T E R I N         N I T E E S
R E S E N A         T R E S S A
E                               I
U                               L
S E M E N T         D U R T O L
E C I M E R         U B E R T I
M I S E N E         R E N I E R
E M E R I S         T R I E R A
N E N I E S         O T E R A I
T R E S S A I L L I R A I T
```

La *croix de Lorraine blanche* est une variante très jolie de cette dernière construction : elle est à noter et à retenir.

```
        G R I S O N N A N T
        R E V E     A L O I
        I V A N     N O I R
        S E N E     T I R A
        O                 I
        N                 L
        N A N T     P O I L
        A L O I     O I S E
        N O I R     I S S U
E T I R A           L E U R S
C                             E
U                             M
R A G E S           A G A C A
A N I M A           G E L A I
G I L E T           A L I N E
E M E R I           C A N O N
S A T I N E R A I E N T
```

Les mots en *carré de l'hypoténuse* n'offrent pas grand'chose de particulier et n'ont rien de bien gracieux : telle est la première des deux figures ; la seconde de ces figures, au contraire, présente une construction remarquable appelée *mots carrés en équerre*.

```
              E
           E N
         L T
       E E
     L D
   E E
 E M   L
 R E   E
 I     N
 S     T
       E
```

```
  S O R B E        C O M M E
  O D E O N        O C E A N
  R E P I T        M E A N T
  B O I T E        M A N I E
  E N T E R        E N T E R
```

Nous aurons occasion de revenir sur les *mots en équerre*, que l'on présente encore sous d'autres formes.

La *croix blanche au milieu de huit carrés* est une fort jolie construction dont le seul tort est d'être quelque peu encombrante.

Il y a deux façons de la présenter. Dans l'une, les carrés se trouvent tenus par deux grands mots, mais n'ont aucune lettre commune :

```
                    S A L E P
                    A R A G O
                    L A P I S
                    E G I D E
            E N T R E P O S E R A I E N T
              N O U E R   I S V E R
              T U N I S   E V O R A
              R E I N E   N E R O N
              E R S E S   T R A N S
      H A N A P                   P O R T E
      A V I S O                   O R E E S
      N I A I S                   R E E L S
      A S I L E                   T E L L E
      P O S E R                   E S S E S
              A I E N T   L A C E R
              I S M I R   A G A M I
              E M A N A   C A M P O
              N I N O N   E M P A N
            T R A N S P O R T E R I O N S
                    O C E A N
                    R E C I F
                    T A I N E
                    E N F E R
```

On peut remarquer tout de suite, dans cette construction, que les carrés du nord et de l'ouest, du sud et de l'est, du nord-est et du sud-ouest, pourraient être répétés deux à deux. Mais il peut sembler plus intéressant à l'auteur, comme dans cet exemple d'ailleurs, de n'en répéter aucun.

En arrêtant la construction vers le milieu aux mots *poser, esses*, on aurait ce qu'on appelle des *mots en perron*.

Dans l'exemple suivant, qui indique l'autre façon de présenter cette construction, c'est-à-dire dans lequel les carrés, reliés deux à deux par un grand mot, ont deux à deux une lettre commune, l'auteur a répété certains carrés :

```
                    C O R B
                    O T A I
                    R A I L
            C O R B I L L A R D
            O S E E     A S I E
            R E V A     R I E C
    C O R B E A U       D E C A C H E
    O T A I                     C H U T
    R A I L                     H U R E
    B I L L A R D       H E B E T E S
            A S I E   . E D I T
            R I E C     B I S E
            D E C A C H E T E S
                    C H U T
                    H U R E
                    E T E S
```

Dans ce dernier cas, il faut que les mots reliant les carrés entre eux soient réellement des mots, et qu'ils donnent d'autres mots réels lorsqu'on les fractionne pour faire entrer ces mots partiels dans la construction de chacun des carrés. C'est ainsi, pour nous faire mieux comprendre, que *corbillard*, par exemple, a besoin de présenter, en le fractionnant, trois expressions ayant un sens : *corb, bill, lard*, etc. Autrement, la construction devient banale et absolument quelconque, en ce qu'elle ne présente d'autre difficulté que celle d'aligner des carrés ayant deux à deux une lettre commune. C'est ce qui a lieu pour cette construction lorsqu'elle est *syllabique*.

DES JEUX D'ESPRIT

```
                  RA PA CE
                  PA RO LE
         SA GA CE LE RI BE RA
         GA LE RE    BE CAR RE
CA LI CE REBRAL  RA RE TE NA RE
LI PA RI                NA I VE
CE RI SE PA RE   FER RA RE VE TIR
         PA LER ME  RA PI NE
         RE ME RE PA RE NE GAT
                  PA O LI
                  RE LI QUES
```

Les *mots à encadrement intérieur blanc* constituent une jolie fantaisie basée sur le *mot carré* : la construction du centre tout à fait indépendante pourrait être autre chose qu'un mot carré.

```
                  M I D A S
                  I R E N E
         L A C E D E M O N I E N S
         A N E   A N O N S   N O E
         C E P   S E N S E   S E M
         E                   E
M I D A S    F L A N C    U P S A L
I R E N E    L A V E R    P E T R I
D E M O N    A V I N A    S T R I E
A N O N S    N E N N I    A R I E N
S E N S E    C R A I E    L I E N S
I                         L
E N S    U P S A L    P A L
N O E    P E T R I    A L E
S E M E S T R I E L L E S
         A R I E N·
         L I E N S
```

Les *mots carrés ajourés* sont pour ainsi dire en nombre illimité : nous aurons occasion, à mesure que nous passerons en revue les autres figures, d'en indiquer les spécimens les plus fréquemment employés : contentons-nous pour l'instant de signaler ici le *mot carré ajouré d'un carré*.

```
        S A M E D I
        A G I T E R
        M I    C E
        E T    O N
        D E C O R E
        I R E N E E
```

Les *mots carrés en grille* se présentent de plusieurs manières. Dans le premier cas, on forme les mots en passant une lettre ; exemples :

```
M A D A P O L A M          M    B    D    F
A   E   L   E   E          M A D A P O L A M
D E C L A S S E S          D    T    R    V
A   L   I   I   S          B A T A I L L O N
P L A I S A N C E          P    I    O    R
O   S   A   E   N          D O R L O T A I S
L E S I N E R A I          L    L    A    T
A   E   C   A   E          F A V O R I T E S
M E S S E N I E N          M    N    S    S
```

Le second n'est pas autre chose qu'une disposition particulière de plusieurs carrés indépendants.

Ainsi avec les trois carrés suivants :

```
   J E A N        A V A T A R        V I N
   E B R O        V O L E R A        I C I
   A R E C        A L I T E R        N I D
   N O C E        T E T I N E
                  A R E N A T
                  R A R E T E
```

et avec ces quatre autres :

```
   P O T     P A R A     A M I S     I O
   O K A     A M E R     M E R E     O S
   T A M     R E L U     I R A N
             A R U M     S E N S
```

on obtiendra :

```
J     E     A     N           P        O        T
 A  V  A  T  A  R              P     A  R        A
    V     I     N               A  M        I  S
 V  O  L  E  R  A               I           O
 E     B     R     O            M  E        R  E
 A  L  I  T  E  R               A  M  E        R
    I     C     I               O     K        A
 T  E  T  I  N  E               R     E  L     U
 A     R     E     C             I  R        A  N
 A  R  E  N  A  T                O           S
    N     I     D               S  E        N  S
 R  A  K  E  T  E               A     R  U     M
 N     O     C     E            T           A     M
```

LE TRIANGLE

Deux espèces de triangle, le *triangle rectangle* et le *triangle isocèle*, peuvent être figurés à l'aide de mots, mais le premier seul rentre dans la catégorie que nous examinons ici, c'est-à-dire celle des Jeux d'esprit présentant le même mot dans deux sens différents.

Aussi bien a-t-on coutume, quand on présente des mots en triangle, de n'ajouter l'espèce que dans le cas où le triangle est isocèle ; et, si le titre d'un problème porte tout simplement : mots en triangle, il faut entendre triangle rectangle.

Prenons un mot carré qui se prête à la circonstance :

```
M A J O R
A M E R E
J E T O N
O R O S E
R E N E E
```

et coupons-le en deux selon sa diagonale, nous obtiendrons les deux formes que peut présenter dans les jeux d'esprit le triangle rectangle, c'est-à-dire ;

```
M A J O R                          R
A M E R                          R E
J E T                          T O N
O R                          R O S E
R                          R E N E E
```

Le premier est plus fréquent que le second : il est en effet beaucoup plus facile à composer : voici d'autres exemples :

```
S E N T I M E N T                          C
E C A R L A T E                          T A
N A Z I O N E                          N E S
T R I S T E                          C O R S
I L O T E                          P A R M A
M A N E                          C A R M I N
E T E                          N O R M A N D
N E                          T E R M I N E R
T                          C A S S A N D R E
```

Les deux formes de ce jeu se retrouvent également dans les *triangles accolés*.

```
        C A L A M I T E
        L A C I D U L E
        C A L I T I G E
        S E N A D I G E
        S A L E M U G E
        C E L E R I L E
        L A N E R E T E
        C A L A M I T E
```

Remplaçant les lettres par des syllabes, nous aurons le *triangle syllabique* :

```
RES PON SA  BI LI TE       EN  COU RA GE MENT
PON TON NI  E  RE      COU COU VER TU RE
SA  NI  TAI RE         DE  SI  RA  TU RE
BI  E   RE         COU SI  NA  GE  RE
LI  RE             EN  COU RA  GE  MENT
TE
```

Le *triangle palindrôme* se forme de mots se lisant également de droite à gauche, ce qui réunit les deux formes dans la même figure :

```
A L A L A                    A
L A R A                     A L
A R A                      A R A
L A                       A R A L
A                        A L A L A
```

Un autre cas particulier est celui qu'on a nommé *triangle à mots croissants ou à mots décroissants*, qui peut devenir également *syllabique* : exemples :

```
          C        R E C A L A I S
         C O        E C A L A I S
        C O R        C A L A I S
       C O R S        A L A I S                LE  HIS PA NI QUE
      C O R S E        L A I S             LE  GE  PA  NI QUE
     C O R S E T        A I S          LE  GE  RE  NI QUE
    C O R S E T E        I S       LE  GE  RE  TE  QUE
   C O R S E T E R        S
```

De même que, dans le carré, on ajoute quelquefois un mot ou deux en diagonale, de même ici on peut ajouter la *bissectrice de l'angle droit*, l'*hypoténuse*, ou bien l'une et l'autre :

```
G E N E R A L E S          C A R A T S        C L A N S
E L I D E R A S            A R E N A          L A I E
N I A I S E S              R E T S            A I R
E D I C T S                A N S              N E
R E S T E                  T A                S
A R E S                    S
L A S
E S
S
```

DES JEUX D'ESPRIT

Remarquons que, comme pour la diagonale du carré, l'hypoténuse ne peut être autre qu'un mot palindrome.

Dans *les triangles concentriques*, si l'on retranche une lettre tout le long du pourtour, on obtient un autre triangle :

```
A G R A I R E S
G L O I R E S
R O N D E S            L O I R E
A I D A S              O N D E
I R E S                I R A
R E S                  R E
E S                    E
S
```

Les *triangles jumeaux* sont deux triangles reliés par un grand mot : les deux triangles ont une lettre commune, si le nombre de lettres du grand mot est impair ; ils sont indépendants, dans le cas contraire :

```
          M
        S I
      P A N                          C
      R A P E                      D O
      P A R E R                    V I N
    S A P E R A                    V E N T
M I N E R A L O G I Q U E          D I N E R
        O R E M U S              C O N T R E
        G E R B E                    M A N D E R
        I M B U                      A R I U S
        Q U E                        N I E R
        U S                          D U R
        E                            E S
                                     R
```

Les *triangles jumeaux* peuvent être, l'un *croissant*, l'autre *décroissant*, comme dans l'exemple suivant avec *misérable* pour grand mot.

```
                M
              M I
            M I S
          M I S E
        M I S E R A B L E
                  A B L E
                  B L E
                  L E
                  E
```

Les *mots en hélice* sont en quelque sorte des triangles jumeaux ; il y a *l'hélice simple* avec un seul grand mot — et la *double hélice*, avec deux grands mots en croix. Seulement, dans ce dernier et pour les deux triangles ajoutés, les verticales doivent se lire de bas en haut :

```
                                              O I S E A U
                                              I M A N S
            H O C H E     E                   S A N S
            O R L E       S I                 E N S
            C L E         S O L               A S
            H E           A N I L             U
            E             H A N O I
            Q             C H A S S E ┼ C R O I S E
        V   U                         M   O I N T S
        V I E                         P O     D E N I
        V I S U                       S O U   D I O
    Q U E U E                         S T U C     O R
                                      P O U A H       C
                                      M O U C H E
```

Parfois, dans la *simple hélice*, les deux triangles ont une lettre commune, comme avec *éventaire*, enfin, dans la *double hélice*, appelée encore *ailes de moulin*, et qu'on présente encore sous une forme qui s'écarte un peu de la catégorie que nous examinons, les deux grands mots en se croisant ont une lettre commune, comme par exemple dans la double hélice qu'on pourrait faire avec les mots *éventaire* et *courtoise*.

DES JEUX D'ESPRIT

Les *triangles soudés* ressemblent aux triangles jumeaux, avec cette petite différence qu'ils ont plus d'une lettre commune :

```
            I                              P
           EN                             OR
          ACT                            IRE
         PERE                           GRAS
         PERIR                         CRANS
       AERIENATIONAL                  GRANGE
      ECRIERAGENCES                   IRANIEN
    INTERNATENDRE                    ORANGEAT
           INDRE                 PRESSENTIMENT
          OCRE                       ECARLATE
           NEE                        NAZIONE
           AS                          TRISTE
           L                            ILOTE
                                         MANE
                                          ETE
                                          NE
                                           T
```

Quand le grand mot s'y prête, on peut faire ce qu'on appelle un *chapelet de triangles*, exemple :

```
CONSTANTINOPOLITAINE
OVIPARE   NE   ODE   AILE
NIVOSE    O    LE    ILE
SPORT          I     NE
TAST                 E
ARE
NE
T
```

Si le mot principal peut se diviser en mots égaux, on obtiendra une *crémaillère* :

```
FONDAMENTALEMENT
ODE   MAN   ANA   ECU
NE    EN    LA    NU
D     N     E     T
```

Le *triangle ajouré d'un triangle*, qu'on énonce encore *trois triangles en triangle* est une jolie construction qu'on peut présenter des deux manières suivantes :

```
P A R O I S S I E N N E                              M
A V I S O     I O N I E                            C A
R I M E       E N E E                              C O R
O S E         N I E                                C A R I
I O           N E                                  C O R N O
S             E                                    M A R I O N
S I E N N E                          A A                   N
I O D E E                          A V I           D E
E D I T                          A V I S           D O T
N E T                          A V I S O           D O N T
N E                          M A I S O N N E T T E
E
```

Les *triangles en grille* se forment en passant une lettre, comme nous l'avons déjà expliqué pour les mots carrés :

```
        P L E N I P O T E N T I A I R E
        L   C   N   R   R   I   N   E
        E C O N O M I Q U E M E N T
        N   N   F   D   I   A
        I N O F F E N S I V E S
        P   M   E   T   T   R
        O R I E N T A L E S
        T   Q   S   L   S
        E R U D I T E S
        N   E   V   S
        T I M I E R
        I   E   S
        A N N A
        I   T
        R E
        E
```

Examinons maintenant quelques figures dans lesquelles le *triangle* s'allie au mot carré déjà étudié. D'abord le *triangle renfermant un mot carré et deux triangles* :

```
    R A M A D A N                    C
    A N A N A S                    M A
    M A R I N                      C A R
    A N I S                        M A R E
    D A N                          C A B A S
    A S                            M A R A I S
    N                              C A R E S S E
```

Puis le *carré noir* et le *carré blanc, flanqués de quatre triangles,* deux figures qui ne diffèrent que par l'absence du carré central dans la seconde :

```
            C                              C
           P O                            F O
          S O N                          M O N
          P O R T                        F O R T
        C O N T E S T E R              C O N T E N T E R
      D O R E E S O I N                C O       N U I T
      D O N E A N T I R                B O N     T I R
      D O N T E N T E N                C O U T   E T
    C O N T E S T E R                C O N T E N T E R
          S O R T                        N A I N
          T R I                          T I C
          E T                            E N
          R                              R
```

En répétant l'une de ces deux figures, comme le montré l'exemple suivant, on obtient une jolie fantaisie qu'on pourrait baptiser : *rampe d'escalier à carrés blancs* :

```
                          P E R I S
                        M E       T
                      V A R       Y
                      M A R I     L
                      P E R I S T Y L E
                    D A       T R O U
                    C O Q     Y O N
                    D O D U   L U
                    P A Q U E T A G E
                    J E       T A G E
                    M U R     A G E
                    J U R Y   G E
                    P E R Y L A M P E
                    I L      A G I O
                    I R A    M I L
                    I R A I  P O
                P L A I D A N T E
                L       A M I E
                A       N I E
                I       T E
                D A N T E
```

Les quatre *triangles formant losange* et le *losange blanc inscrit dans un carré* ont leur place ici, bien que nous n'ayons pas encore parlé de cette figure, tout simplement parce que ces constructions se forment au moyen de quatre triangles :

```
                  N              L E G A L I S E R
            L I L                E D E N   L U N E
      P O A O N                  G E L       S E C
   L O D I B A S                 A N           E T
N I A I S E R I E                L               O
   L O B E T A L                 I L           O R
      N A R A F                  S U S       I R A
         S I L                   E N E E   O R A L
            E                    R E C T O R A L E
```

Enfin, il en est de même du *losange blanc au milieu d'une croix*, figure composée de huit triangles :

```
              L E G A T A I R E
              A P I S   I L O T
              P I N     E L A
              I S       E N
      L A P I N                 G A L E T
      E P I S                     N E R I
      G I N                         S I R
      A S                             C E T
      T                                 T
      A I                             S A
      I L E                         C O I
      R O L E                       N A I N
      E T A N G                     P E L E E
              A N       N E
              L E S     C A L
              E R I C   S O I E
              T I R E T A I N E
```

LE LOSANGE

Le chapitre des constructions emprunte un grand nombre de figures à la forme du losange : nous allons passer en revue les principales. Ajoutons que le losange simple est très facile à construire tant que le grand mot ne compte pas plus de sept lettres ; la difficulté commence avec celui de neuf, et, passé ce chiffre, on frise le tour de force. Les losanges de treize, de quinze mots ne peuvent s'établir qu'en ayant recours à l'emploi des temps de verbe :

```
              S                             M
            C A P                         M I L
          C O M U S                     F I N E T
        C A M A R E S                 S E N E G A L
      C O M P R I M E E             F E D E R A M E S
    S A M A R I T A I N E         M I N E R A L I S E R
      P U R I T A I N S         M I N E R A L I S E R A S
        S E M A I N E             L E G A L I S E R A S
          S E I N E                 T A M I S E R A S
            E N S                     L E S E R A S
              E                         S E R A S
                                          R A S
                                            S
```

Nous ne cachons pas notre préférence pour le premier de ces deux exemples.

Le *losange simple* peut devenir *syllabique*.

```
                                    ME
            AN                   HE TE EN
        PAR TA GE             HE LI O  DO RE
     AN TA  GO NIS ME         ME TE O  RO LO GI E
        GE NIS SE                EN DO LO RI E
            ME                      RE GI E
                                        E
```

Le losange est *janus* ou *palindrôme* selon qu'il est formé de mots *janus* ou de mots *palindrômes*.
Voici un exemple de chacun :

```
          R                          S
        M E S                      S E S
      M A L E S                  S E N E S
      R E L E V E R            S E N O N E S
        S E V I R                S E N E S
          S E R                    S E S
            R                        S
```

Le *losange à diagonales uniformes* peut encore s'appeler *losange à mots croissants et décroissants* ou bien *losange à mot générateur* :

```
          P                          T
        P I C                      T A M
      P I C O T                  T A M I S
    P I C O T E R              T A M I S E R
        C O T E R                M I S E R
          T E R                    S E R
            R                        R
```

Dans les *losanges concentriques* on obtient un second losange lorsqu'on a retranché le pourtour ; de même le *losange à carré inscrit* laisse voir un mot carré lorsqu'on n'envisage plus que les lettres du centre : un exemple de chacun nous fera mieux comprendre :

DES JEUX D'ESPRIT 71

```
                                    P
           P                      P A S
         B E L                  H E L A S
       B E T E L                P E T A L E S
     P E T A L E S              P A L A T I N A T
       C E L A S                  S A L I N E S
         L E S                      S E N E F
           S                          S A S
                                        T
```

Signalons tout de suite ici le *losange décomposable en deux triangles isocèles*, et même en quatre triangles rectangles :

```
        O                    O
      F I L                L I L
    F U S I L            F U S I L
  O I S E A U X        O I S E A U X            O I S E A U X
    L I A I S                                     L I A I S
    L U S                                         L U S
      X                                             X
```

Et nous terminons la série des cas particuliers par le *losange inscrit dans un carré* :

```
      C E S A R              R A C A N
      E C O L E              A V E R E
      S O L O N              C E S A R
      A L O S E              A R A S E
      R E N E E              N E R E E
```

Voyons maintenant quelques constructions basées sur le losange, et composées soit exclusivement de losanges, soit de losanges mélangés à l'une des figures déjà étudiées.

Débutons par les *losanges jumeaux* :

```
           T                          O
         M O I                      D U C
       B O U D A                  R E V U S
     M O I S E R A              D E C E L A I
   T O U S S A I N T L O U V E R T U R E
     I D E A L E S              C U L T I V E
       A R I E N                  S A U V E
         A N S                      I R E
           T                          E
```

Dans cet exemple, les deux losanges sont tenus par un grand mot, et séparés par une lettre ; le grand mot existe toujours, mais quelquefois les deux losanges sont consécutifs, ou même, ils peuvent avoir une lettre commune :

```
      C              D                       S           N
   L A O          P A T                   S A C       N I D
 C A N D I D A T E S                    S A L O N I Q U E
   O D E          T E T                   C O R       D U C
     I              S                       N           E
```

Quand les deux losanges, également liés par un grand mot, ont plus d'une lettre commune, on a des *losanges entrelacés* ou *soudés*, ou bien, comme on les a encore appelés, des *losanges siamois* :

```
        C       T
      C A P   T O N
      C A P O T E N I A
    C A P I T O N N A N T
      P O T I N I A I S
        T O N   A N S
          N       T
```

Augmentons le nombre de losanges ; combinons-les avec le mot carré, nous obtiendrons les constructions suivantes : d'abord *quatre losanges en croix*, ou cinq, si l'on a choisi un grand mot pouvant se fractionner en trois parties donnant chacune un mot d'un nombre impair de lettres, comme, par exemple, *ultramontaine* :

```
              P
            E L A
          P L A N E
        P   A N E   A
      I L E   E   N I D
    P L A N E T A I R E S
      E N S   A   D E S
        E   N I L   S
          A I R E S
            L E S
              S
```

DES JEUX D'ESPRIT

Puis les *croix noires* (*4 losanges et un carré*), ou bien (*4 carrés et un losange*).

```
            U                             A M I
          G L U                           M A L
        U L T R A                         I L E
          U R I                             I
      U   A       T                       A N S
    A L I  A M E  E A U                   P I T O N
    U L T R A M O N T A I N E       A M E A I L E R O N U N E
    I R E   E N S   U N E           M A L I N T E N T I O N N E S
      A     T       E               E L A S O R T I E S   E S T
            L A I                         N O I E S
          T A I N E                         N O S
            I N N                             N
              E                             A N E
                                            N E S
                                            E S T
```

Dans le *losange en grille*, on place les mots de deux en deux lettres ; nous verrons une autre forme de ce problème à la fin du chapitre des *losanges en quinconce*.

```
              S                                 L
              A                                 A
          S A B O T                         P E C H E
          A   L   R                         A   T
        S A C R E M E N T                 P A R A D R O M E
        A   R   S   I   A                 E   A   E   N   N
      S A B L E S D O L O N N E       L A C E D E M O N I E N S
        O   M   O   L   T                 R   O   E   A
          T R E I L L A G E                 E T O N N E R A S
              N   O   G                         M   I   A
              T A N T E                         E N E A S
                  N                                 N
                  E                                 S
```

Il nous reste à examiner les plus jolis cas de losanges ajourés ; ces losanges ajourés peuvent se multiplier presque à l'infini ; nous nous contenterons de citer les principaux exemples :

74 THÉORIE ET PRATIQUE

D'abord, le *losange ajouré d'un losange* :

```
               T                                    M
             R I S                                B A S
           R A M E S                            V O G U E
         S A D O L E T                        G O N E S S E
       S E M I R A M I S                    G A L E   E T N A
     R A M A S   M I R O N                V O L E       E O L E
   R A D I S         S E L I M          B O N E           S I V A
 T I M O R               L I C O L    M A G E               B O N E
   S E L A M           B I D E T        S U S E           N E R E
     S E M I S     B O R E E              E S T E       C O R A
       T I R E L I R E S                    E N O S   N O R T
         S O L I D E S                        A L I B E R T
           N I C E E                            E V O R A
             M O T                                A N E
               L                                    E
```

Comme on le voit, l'épaisseur des côtés peut varier : plus elle augmente, plus le cas se rapproche du losange ordinaire et plus la construction est difficile.

Les *losanges blancs entrelacés* ont leur place tout indiquée à cet endroit :

```
                     P                    S
                   B A C                S O T
                 H A R A S            M A L I N
               L A S   B O G        B I S   C I D
             B A N       C A P   R I S       L E S
           R O B           D A M A S           L E S
         R O T               R A T               S E M
       L A B                 B I S O N             R A T
     H A N                 M I S   N O M             T E L
   B A S                 S A S       S I S             S A C
 P A R                 S O L           M E R             M O N
   C A B                 T I C       B E C             S O U
     S O C                 N I L   V A R             P I N
       G A D                 D E L I T             P A L
         P A R                 S E S             E O N
           M A S             L E S E R         P O T
             T O N         V I S   R A T     P A N
               N O S   B A T       T E S   S I L
                 M I M E R           L I M O N
                   S E C               C O U
                     R                    N
```

DES JEUX D'ESPRIT

Le *losange ajouré d'un carré*, exemple :

```
                    V
                T   I   C
            C   O   L   O   N
        R   O   U   L   I   E   R
    G   A   R   G   A   N   T   U   A
    R   A                       E   S
    C   O                       R   A   M
    T   O   U                   O   T   A   I
V   I   L   L   A           M   I   T   R   E
C   O   I   N               E   N   E   E
    N   E   T                   T   E   R
    R   U                       R   E
    A   E   R   O   M   E   T   R   E
        S   A   T   I   N   E   E
        M   A   T   E   R
            I   R   E
                E
```

peut se modifier de plusieurs façons et se prêter à certaines transformations parmi lesquelles nous placerons le *losange ajouré de quatre triangles isocèles*.

```
                        R
                    M   E   R
                M   E   L   U   N
            C   A   N   A   R   I   S
            C   A   R   A   V   A   N   E   S
        C   A   P   I   T   A   L   I   S   A   S
            C   I   L               B   E   C
        C   A   L   I   N       A   L   L   A   H
        C   A   P   N   O   E   A   N   E   R   O   S
    M   A   R   I       E   T   E   I   R   A   I   N   E   S
    M   E   N   A   T       E   M   I   L   E   C   O   M   U   S
R   E   L   A   V   A           I   N   O       A   R   I   C   L   E
R   U   R   A   L               I   L   O   T   E   T   E   S
    N   I   N   I           A   R   E   E   R   E   U   R   E   S
        S   E   S   A   N   A       E   V   A   R   A   S
        S   A   B   L   E               A   I   L   E   S
            S   E   L                   L   I   S
        C   A   R   I   C   A   T   U   R   E   S
            H   O   N   O   R   E   R   A   S
                S   E   M   I   T   E   S
                    S   U   C   E   S
                        S   I   S
                            E
```

le *losange ajouré de quatre triangles rectangles*, le *losange ajouré de quatre rectangles et de quatre triangles*.

```
               A                            A
              CRI                          IDA
             SOCLE                        BLOND
            LICHENS                      TASSEES
           PAROISSES                    T  S     S  M
         LA    M     ET                BASTONNADES
        SIL   SIR   ROC                ILS OUAIS LES
       COCO  SALON EMUE                ADOS NAVET IRIS
      ARCHIMILLIONNAIRE                ANE NIEUR SIS
       ILES  LOIRE ATRE                DESASTREUSE
        ENS   NOE  DES                  S  D     U  E
         SE    N    ES                    MELISSE
           SERENADES                       SERIE
            TOMATES                         SIS
             CUIRS                           S
              ERE
               E
```

La série des espèces de *croix* que nous examinerons spécialement plus tard et à laquelle les jeux d'esprit empruntent beaucoup de constructions, fournit l'occasion de présenter le losange avec quelques variantes : le *losange ajouré d'une croix grecque,*

```
              G                             P
             BAC                           CAB
            PALIS                         CERAT
           PARADIS                       COLIBRI
         VAR    ROT                     CONE  IOTA
        PARI   ODES                     CELER ACALE
        PARIS  PAROS                    LES PARI  LEVE
        BAR    LES PARI                 EMIR BABIA ALISE
        GALA   EMIR BABIA               TROC  LIEE
        CID    RIS                      ITALIEN
         SIROP XERES                    ALESE
          SODA EDIT                      EVE
           TER RIZ                        E
            SOLERET
             SEMIS
              SIS
               R
```

et le *losange ajouré d'une croix byzantine.*

DES JEUX D'ESPRIT

```
                          A
                       A V E
                     A R I D E
                   A B O L I R A
                 A M A B I L I T E
               U N I T E   E G A R E
             A L O R S     E C O L E
           U L E M A       A D I G E
         A N O M A L       M E R A N E
       A M I R A L E       A R E L A T E
     A B A T S             E R E B E
   A R O B E               A T U B I
 A V I L I                   E R O D E
 E D I L E                   E M O L A
   E R I G E                 I C E N I
     A T A C A M A       B R E L A N S
       E R O D E R       R A M A N T
         E L I R E       E M A N A
           E G A L E     I L A N Z
             E N A R A   I C A N A
               E T E T E M E N T
                 E B U R O N S
                   E B O L I
                     I D A
                       E
```

A côté des losanges ajourés d'une croix, nous placerons les *losanges ajourés d'une étoile*,

```
                          E
                       F O U
                     H O N N I
                   R A I S I N S
                 S E I N   E R I C
                 O T E R   I T E M
                 E G A L   E P E E
       E                             E
     R U S                         A R A
     R E N E E                     A S I N E
   E U R E C T E                   E R I G O N E
     S E C T E                     A N O N S
     E T E                         E N S
       E                             E
                 E S T A     E L I E
                 T O M E     A M I S
                 N E R F   A C I S
                 N I E B U H R
                   C A R N E
                     L I E
                       N
```

78 THÉORIE ET PRATIQUE

et l'étoile sera à six pointes, comme dans ce dernier exemple, ou à huit pointes comme dans l'exemple suivant qui se rapproche beaucoup du *losange ajouré d'un losange*, puisqu'il n'en diffère que par une lettre enlevée par-ci, par-là. De plus, nous ferons ici la même remarque que pour cette dernière figure, quant à la difficulté de sa construction, laquelle difficulté augmente avec l'épaisseur des côtés, c'est-à-dire avec le nombre plus grand des lettres qui en composent les mots.

```
                    C
                J A S
              G A D E S
            V I D I M E R
          R A T E   I X I A
          R E N E   E S S E
        V A N           T U F
      G I T E           I R I S
    J A D E             E N T E
  C A D I               E R R E
  S E M I               O T A S
    S E X E             B U T S
      R I S             U R E
        A S T I     B U I S
          E U R E   O U R S
            F I N E T T E
              S T R A S
                E R S
                E
```

C'est là ce qu'on pourrait appeler, dans le losange, les constructions ajourées simples : il en est d'autres enfermant également une figure en blanc, mais que l'on ne peut obtenir qu'avec l'emploi de plusieurs figures combinées.

Les quelques constructions qui nous restent à voir sur le losange sont de jolies fantaisies qui n'ont comme défauts, que ceux d'être compliquées et de tenir beaucoup de place.

Il est presque toujours possible, d'ailleurs, d'ajouter quelque chose à la construction déjà obtenue de façon à en esquisser une nouvelle ; mais il faut se borner, nous nous contenterons seulement d'en placer quelques-unes sous les yeux des lecteurs.

DES JEUX D'ESPRIT

Voici d'abord un *losange blanc à croix de St-André ajourée* :

```
                    P
         J      M O L          C
         A S   ‑S A T A N    M A
         C A L  P A N  S E C  M E R
   J A C O B I T E S    C A P A R A C O N
       S A B I N U S      S A L I V E R
         L I N O T E S    S A T I N A T
           T U T  R A T  C O L  N O N
         P E S E R  C A T O N  L E S E R
       S A S  S A C  S O T  B I S  S I L
     M A N      T A S  I  M A S      Z U G
   P O T         T O I  T I R          C A P
     L A S     C O I  T  R O T     P A Z
       N E C  S O N  M I R  N E C  S A S
         C A S A L  B A R O N  R A M E L
           P A T  L I S  T E R  N O M
         M A L I N E S    C A N A R I S
       M E R I N O S        M O R D R A S
     C A R A V A N E S    S E M I R A M I S
         C E T  R I Z  P A L  S A M
           O R    L U C A S    S I
             N       G A Z       S
                      P
```

La figure suivante : *losange étoilé ajouré de quatre losanges blancs*, se rapproche un peu de ce dernier exemple :

```
                  M     P
               S O C   C A S
              C A R A C O L E R
               C A P O R A L
                 L E R O T
       C       L I T   T I R       P
     S A C   L I S         N O S   C A L
   M O R A L I S E R   C A S E M A T E R
     C A P E T   R A B O T   C A P U A
       C O R       B O T       T I R
       C O R O T  C O T O N  M E T A L
     P A L A T I N A T  N I C A R A G U A
       S E L   R O S       C E S   L E I
         R       S E C  M A S       S
                  M A T E R
                 C A P I T A L
                P A T U R A G E S
                  L E A  L U I
                    R       A
```

80 THÉORIE ET PRATIQUE

L'édification de ces « immenses machines » n'est difficile qu'en apparence ; seulement, si le papier quadrillé est généralement utile dans toutes les constructions, il est ici pour ainsi dire indispensable, aussi bien pour poser le problème que pour en chercher la solution. En effet, il faut d'abord, dans l'un et dans l'autre cas, procéder à l'esquisse du pointillé que l'on comble à mesure avec les lettres convenables, en rectifiant jusqu'à ce que l'ensemble soit exact, et ce n'est guère possible qu'à l'aide du papier quadrillé.

La croix blanche de St-André étoilée se compose de quatre losanges et de quatre carrés construits autour de deux grands mots formant carré. La seule inspection de la figure suffit pour se convaincre que le problème ne présente aucune difficulté de construction ; l'essentiel est de trouver d'abord les deux grands mots qui doivent pouvoir se diviser en trois mots partiels ayant chacun un sens :

```
                        O
                      A R C
                    R U G E N
                   A U B A D E S
           D E S O R G A N I S E R A I S
             E V A   C E D I L L E   I N O
             S A S   N E S L E   S O U
             O         S E E         M
           O R T         R         M I E
         R U G I R               P O S T E
       O U R A M E S           M O I S I R A
       O R G A N I S E R     M I S S I O N N E
         T I M I D E S         E T I O L E E
           R E S E N             E R N E E
             S E S     M         A N E
             R       D I E         E
           A I S   R E S T A     B A R
         I N O   D E S S I N E   A R A
       S O U M I S S I O N N E R A S
               E T I O L E S
                 A N N E E
                   E N S
                     E
```

Quelquefois on se contente de répéter à l'*est* le losange du *sud*, et au *nord* celui de l'*ouest*, de même pour les carrés. Enfin, au lieu des carrés, on peut placer des triangles rectangles, et on a alors le dessin suivant :

DES JEUX D'ESPRIT

```
                    S
                  C E P
                O R M E S
              C R I B L A I
        V R A I S E M B L A B L E M E N T
        R U A   P E L A G I E   N E Y
        A A     S A B I A       O P
        I       I L E           O
        S       E               G
      T E T                   A R A
    M I M A T                 E D A N T
    T I M B R A I             A D O P T A S
  S E M B L A B L E           G R A P H I Q U E
    T A R A R E S             A N T I Q U E
    T A B E S                 T A Q U E
    I L S                     S U E
    E               G         E
    M             T R I       M
    E N         C H A N T     N E
    N E O     T H A P S I E   N O N
  T Y P O G R A P H I Q U E M E N T
              I N S I N U E
                T I Q U E
                  E U E
                    E
```

Pour ces problèmes comportant, comme on le voit, un grand nombre de mots, on est obligé de se contenter pour chacun d'eux d'une courte définition ; ce n'est guère à ces sortes de légendes qu'on peut espérer donner une tournure poétique, il faut se contenter d'être clair et précis. La légende suivante, qui se rapporte à l'exemple ci-devant, montre qu'en bien des cas, il dépend du sphinx de permettre la suppression du pointillé :

Deux adverbes très longs composent un carré
De dix-sept pieds, c'est sûr, car je l'ai mesuré.
Triangle du nord-ouest : véritable, sincère —
Ce que fit mon cheval — cours d'eau — dans tout viscère.
En passant au *sud-ouest* : chez chaque campagnard —
Pronom parfois — nouveau — surnommé coquillard.
Au *sud-est* : à Colmar — pour nier — nie encore —
Tout homme qui le fait, certes, se déshonore.
Enfin pour le *nord-est* : méprisable action —
Un maréchal — préfixe — en toute pension.
Au *losange d'en haut* : se trouve au chasse-roue,

A l'omnibus qui passe en vous couvrant de boue —
Nous donne du raisin — arbres — le fis au grain —
Un autre homme — une sainte — un torrent africain —
Au milieu de la mer sont le huit, le neuvième.
A *l'est* : Dans un salon — rivière en France même —
Imitât — puis marquai — déjà dit — pour vanner —
Ville ancienne en Carie — un pronom — à dîner.
Au sud : toujours en grève — un choix — puis, mélodie —
Genre de végétaux — courbe, en géométrie —
Introduit doucement — insecte — verbe avoir —
Avant d'aller à *l'ouest*, cherchez dans l'abreuvoir.
Tout au fond d'un étang — grimpeur — un journaliste :
Marcel est son prénom — préférés — sur ma liste
Se trouve déjà — vieux — un terme d'imprimeur —
Connue — et pour finir, un peu de bonne humeur.

La croix de St-André au milieu de huit losanges; le carré blanc ajouré de quatre trapèzes sont à signaler en passant :

```
        A         R         A             S E N N A C H E R I B
      L I N     S E L     A M I           E R I E   H   A I R E
    A I M E R E N I A M A N T             N I L     R     N I A
      N E F     L I T     I N N           N E     A I L     S U
        R         A         T             A       A S S A S   H
        C E S       V E R                 C H R I S T I A N I A
      R E V U E   T E N U E               H       L A I U S   R
        S U E     R U E                   E A       S A S   A N
        E         E         E             R I N     N     A B A
        E L U     A L E     I L E         I R I S   I   A B R I
    E L I S E L I R E L E V E             B E A U H A R N A I S
        U S E     E R E     E V E
        E         E         E
```

Nous arrêterons ici les applications du *losange proprement dit* pour examiner le *losange en quinconce* et ses transformations.

LES LOSANGES EN QUINCONCE

Ces constructions se rapprochent beaucoup des losanges proprement dits : elles peuvent, comme ceux-ci, être variées à l'infini.

Débutons par le *losange en quinconce simple*, qu'on intitule plus souvent *mots en quinconce* :

```
                    S
                  P   A
                F   A   T
              S   E   L   S
            C   A   R   R   E
          S   I   L   I   C   E
        F   A   L   A   I   S   E
      P   E   L   I   C   A   N   S
    S   A   R   A   G   O   S   S   E
      A   L   I   C   A   N   T   E
        T   R   I   O   L   E   T
          S   C   A   N   D   E
            E   S   S   E   S
              E   N   T   E
                E   S   T
                  S   E
                    E
```

Comme on le voit, il s'agit tout simplement d'un losange entre les lettres duquel on a placé d'autres mots se lisant dans les deux sens.

Si on remplace les lettres par des syllabes, on a le *losange en quinconce syllabique*.

```
                    DE
                 AL    MA
              DE    TE    NU
           DE    LE    TE    RE
        DE    SAR   RI    ME   RA
     AL    LE    GO    RI   SA    MES
  DE    TE    RI    O    RA   TI    ON
     MA    TE    RI   A    LI    SE
        NU    ME    RA   TI    ON
           RE    SA    LI    E
              RA    TI    ON
                 MES   SE
                    ON
```

Le *losange en quinconce palindrome* et le losange en *quinconce à diagonales uniformes* se représentent ici, et il en est de même, d'ailleurs, de la plupart des constructions que nous venons de voir dans le losange.

Dans le *losange en quinconce palindrome*, chaque mot peut se lire huit fois, sauf celui du milieu qui ne se lit que quatre fois :

```
         R                              C
       A   A                          C   A
     S   E   S                      C   A   L
   A   N   N   A                  C   A   L   E
 R   E   V   E   R              C   A   L   E   S
   A   N   N   A                  A   L   E   S
     S   E   S                      L   E   S
       A   A                          E   S
         R                              S
```

Remarquons, que ce dernier exemple (*quinconce à diagonales uniformes*) pourrait encore être présenté sous la forme d'un *triangle à mots décroissants*, et qu'on l'appelle parfois *quinconce à mot générateur*.

Les *quinconces liés* ou *quinconces jumeaux*, les *quinconces en croix* composés de 4 ou de 5 losanges se reconnaîtront facilement.

Voici d'abord *trois quinconces liés*, réunis par un grand mot :

DES JEUX D'ESPRIT

```
        B                V                    M
    S   A            S   I                N   U
  M E S           S O L             N E T
B E N E V O L E M E N T
  A N E            I L E              U N E
    S E                L E                T E
      E                  E                    T
```

puis *quatre quinconces en croix*, se tenant par une lettre et pivotant autour d'un grand mot.

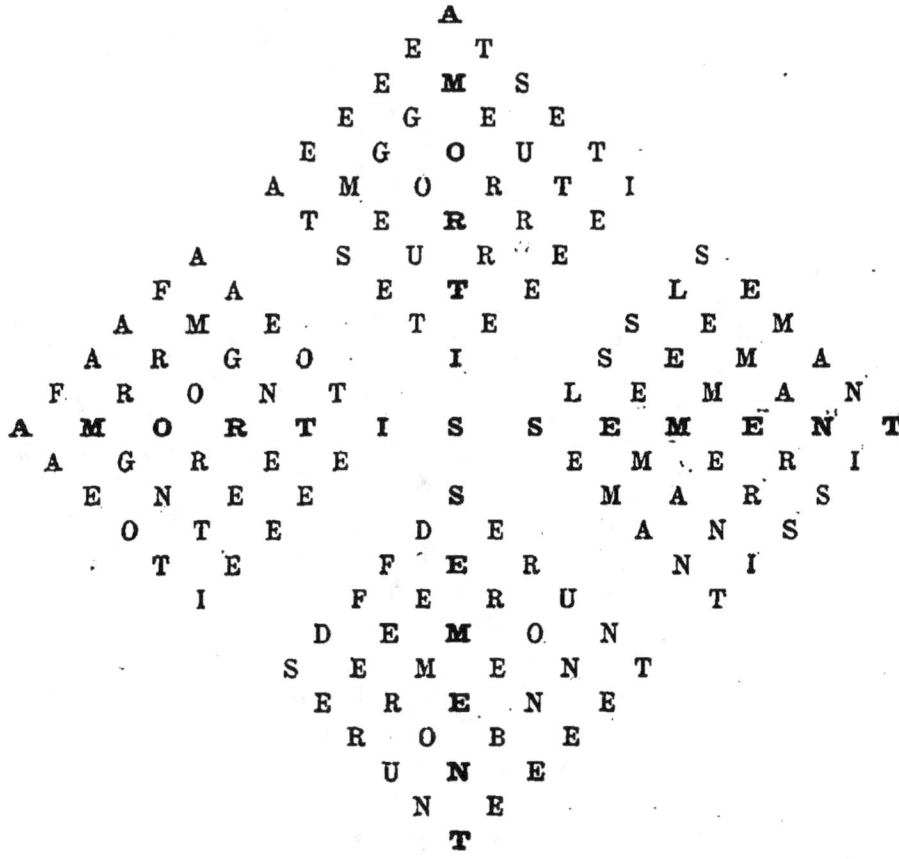

Le quinconce du haut pourrait se répéter à gauche, et celui du bas à droite ; le contraire est préférable. On pourrait même rendre la figure plus intéressante en la construisant à l'aide de deux grands mots ayant une lettre commune.

Enfin, les *cinq quinconces en croix* pivotent également autour d'un grand mot, mais sont reliés par un cinquième losange.

La remarque faite sur la dernière figure peut s'appliquer à celle-ci, dans laquelle, au contraire, les losanges se trouvent répétés deux à deux.

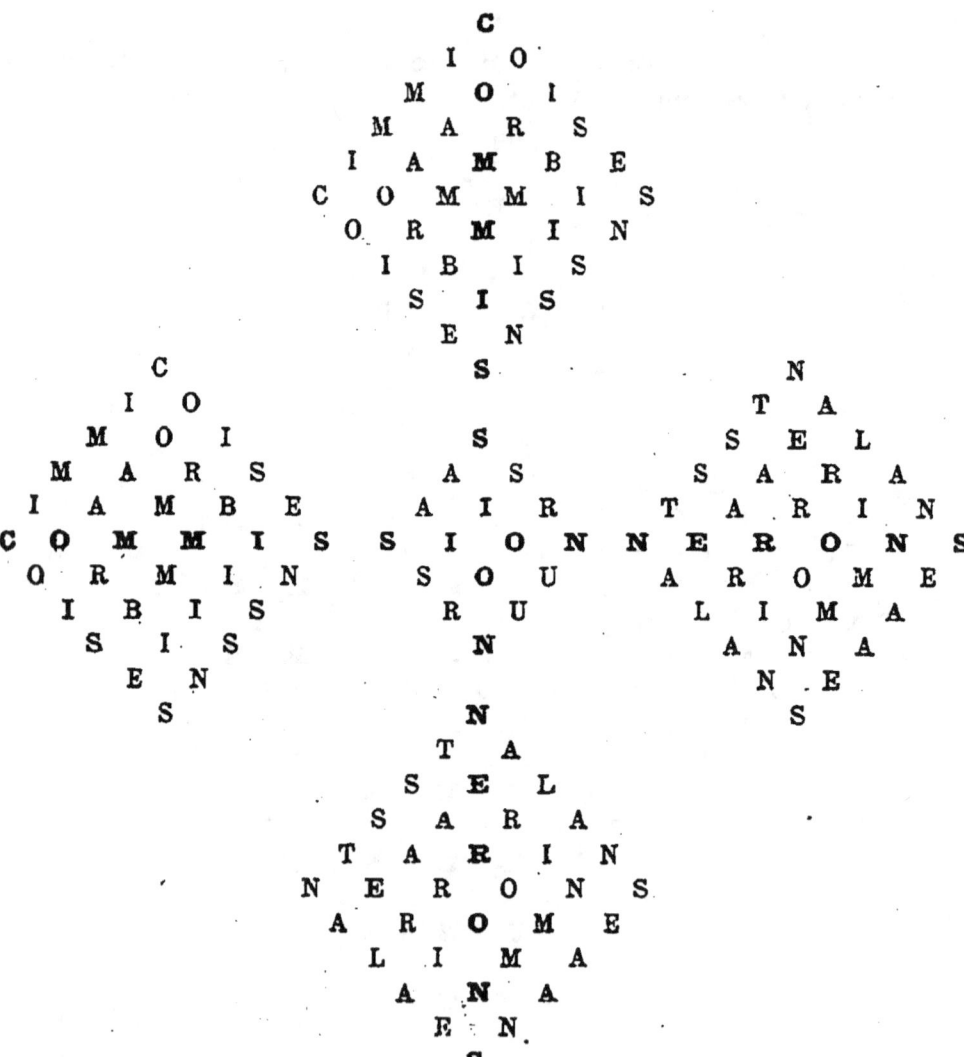

Quatre quinconces disposés comme il suit forment *losange blanc entre quatre quinconces*.

DES JEUX D'ESPRIT

87

```
              C                        E
            M   A                    B   A
          N   O   E                E   P   I
        N   A   N   T           E   R   R   A
      M   A   N   T   E       B   R   O   D   E
    C   O   N   T   R   E   P   O   I   N   T
      A   N   T   A   N   A   R   I   E   N   N
        E   T   A   I       I   D   E   E
          T   R   I           A   N   E
            E   N               E   N
              E                   T
            B   A                M   A
          E   P   I             F   I   L
        E   R   R   A         F   A   I   T
      B   R   O   D   E   M   A   L   I   N
    E   P   O   I   N   T   I   L   L   E   R
      A   R   I   E   N   A   I   L   E   E
        I   D   E   E       L   I   E   R
          A   N   E           T   E   R
            E   N               N   E
              T                   R
```

Avec huit, on aura *la croix blanche de St-André au milieu de huit quinconces.*

```
                      R
                    M   A
          V       L   I   E           L
        O   S   M   A   R   S   N   U
      V   A   R   I   A   N   T   E   I
        S   A   A   R   O   U   U   N
          R       E   N   S       C
        M   A       S   U       S   A
      L   I   E       T       E   A   U
    M   A   R   S               S   E   N   E
  R   I   A   N   T           C   A   S   S   E
    A   R   O   U               A   N   E   S
      E   N   S       C       U   S   E
        S   U       S   A       E   S
          T       E   A   U       E
        N   U   S   E   N   E   D   E
      B   E   C   A   S   S   E   A   U
        U   N   A   N   E   S   E   T
          S       U   S   E       U
              E       S
                      E
```

Le losange en quinconce se prête encore à la jolie fantaisie suivante, pouvant s'intituler *quinconce encadré d'un carré avec quatre quinconces aux angles.*

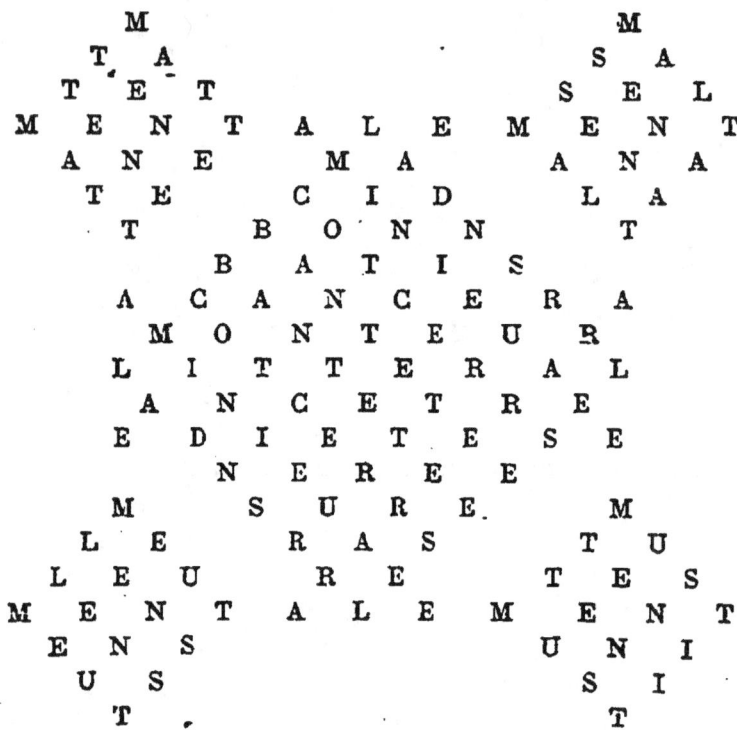

Dans cet exemple, l'encadrement est formé par le même mot; mais on conçoit facilement qu'il pourrait l'être avec deux, se lisant dans les deux sens, à la façon d'un mot carré.

Enfin, le losange en quinconce pourrait s'ajourer d'un carré, d'un losange, d'une étoile, etc., ces figures feraient double emploi avec celles que nous avons étudiées précédemment, et nous pensons qu'il est inutile de les répéter ici. Nous terminerons ce chapitre par l'exemple suivant, qui est une forme particulière du *losange en grille,* mais que l'on peut également ajouter aux losanges en quinconce.

DES JEUX D'ESPRIT

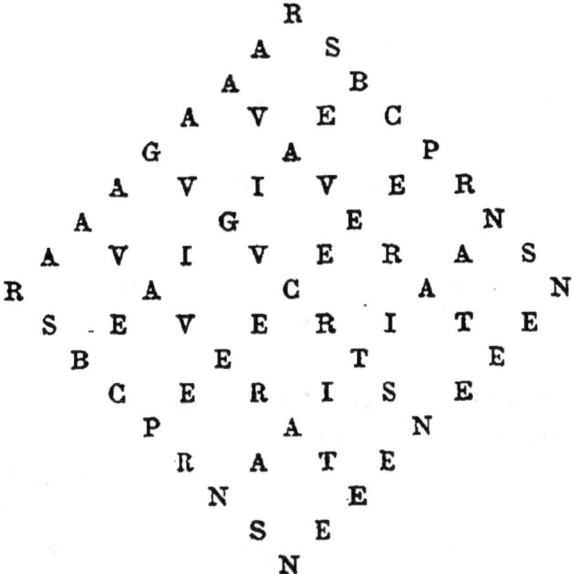

Cette nouvelle forme peut à son tour se prêter à toutes les transformations que nous venons de voir. Il est temps d'aborder une figure qui, dans les problèmes de constructions, a sa place logiquement indiquée à la suite du losange : c'est l'*octogone*.

L'OCTOGONE

Si on prend, en effet, un octogone ayant pour côté un nombre impair de lettres, on s'aperçoit que cet octogone n'est pas autre chose qu'un losange dont on aurait supprimé les lettres isolées des angles.

De plus, l'octogone a ceci de particulier qu'il ne peut guère varier de dimensions : avec deux lettres de côté, la construction n'est qu'un enfantillage, et avec quatre, elle devient tout de suite une impossibilité, puisque la difficulté est presque aussi grande que pour un mot carré de dix lettres.

Cette remarque ne s'applique qu'à *l'octogone régulier*, c'est-à-dire dont les côtés comportent un nombre égal de lettres, car il arrive qu'on présente l'octogone d'autre façon, les côtés étant inégaux, comme l'indique le second des exemples suivants. Dans ce cas, les dimensions peuvent varier davantage, c'est-à-dire presque autant que celles du losange même :

```
    C O L                     S A
  N A P E L                   S E M E
C A B A N O N                 S E M E R A
O P A C I T E                 S E M I N A R A
  L E N I T I F               A M E N I T E S
    L O T I R                 E R A T E S
      N E F                   A R E S
                              A S
```

L'octogone à mots janus, dont le même mot se lit quatre fois, et *l'octogone palindrome*, dont le même mot se lit huit fois, sauf le

mot du milieu, sont les cas particuliers qui se présentent tout d'abord :

```
    L E S              N O N
  L E R O S          N O R O N
  E R D R E          O R E R O
  S O R E L          N O R O N
    S E L              N O N
```

On peut inscrire dans l'octogone une des figures déjà étudiées, un carré, un losange, et on aura alors l'*octogone avec carré ou losange central*.

```
    R A T              R O C
  S E M A T          C A S A L
R E B U T E E      R A M E R A S
A M U S A N T      O S E R A I E
  T A T A R I E      C A R A M E L
    T E N I R          L A I E S
      E T E              S E L
```

Et on arrive enfin aux octogones ajourés, dont nous ne citerons que les principaux exemples :

```
                              L I P P E
                            M A N I E R E
      D O T               M E C O N T E N T
    C O R E E             . M E              A N
  C E      S A            L A C              R O C
D O          R E          I N O              E T A
O R          E T          P I N              N O N
T E          T E          P E T              T I N
  E S      D E            E R E              U R E
    A R E T E             E N                L E
      E T E                 T A R E N T U L E
                            N O T O I R E
                              C A N N E
```

D'abord, l'*octogone ajouré d'un octogone*, qu'on nomme encore *couronne octogonale*, puis l'*octogone ajouré d'un carré*, l'*octogone*

ajouré d'un losange et *l'octogone ajouré de quatre losanges blancs* :

```
            M I L A N                       B O C A S
          S O L A N E E                   C E S A R E E
        P O R E   E R N E               R O Y A L I S T E
      S O I E         F O R T         C O I     I L E   E T A
    M O R E               S I A M   B E Y           I       E R S
    I L E                   N U E   O S A I   O C A       O N C E
    L A                       R U   C A L L I C R A T I D A S
    A N E                     L I S   A R I E   A A H   R E D I
    N E R F                 R A D E   S E S         T         L I A
      E N O S             R A M E     E T E     O I R   A L B
        E R I N       L A M E         E T E N D E L L E
          T A U R I D E               A R C A D I E
            M E U S E                     S E S I A
```

Si nous reprenons *l'octogone ajouré d'un carré* et que nous inscrivions dans le carré un losange, nous aurons *l'octogone ajouré de quatre triangles*.

```
              C A S T E
            P A N U R G E
          S A L E R I O N S
        P A       V       O C
        C A L     T E S     R U S
        A N E   T R I A S   T R I
        S U R V E I L L E R A I T
        T R I   S A L E P   B E E
        E G O     S E P     L U S
        E N       R       E X
          S O R T A B L E S
            C U R I E U X
              S I T E S
```

Remarquons que le grand mot du milieu (*surveillerait*) doit s'adapter de façon que les lettres de ce mot, prises en dehors de celles qui donnent le mot du losange, donnent d'autres mots; autrement, le losange serait indépendant et la solution deviendrait quelconque.

La *croix blanche* se retrouve ici comme dans le mot carré ; dans le second exemple, on dit qu'elle est à *pans coupés*.

```
      A D O R E                    M A R I T O R N E
      A N E   A G E                Y E M E N   R A O U T
      B R O C   M A R S            M E D I N E   N O U G A T
    A R I D E   A R I E N          A M I E N S   E U G E N E
  A N O D I N   N E N I E S        R E N N E     T A N I S
  D E C E N T   T R E N T E        I N E S       T E S T
  O                 I              T                   A
  R A M A N T   A M I D O N        O R N E       E L A M
  E G A R E R   M A L A D E        R E O L E     G R E V E
    E R I N E   I L O T E          N O Y A N T   E R I V A N
      S E I N   D A T E            E L A N C E   L E V A N T
      N E T     O D E              E N C A S     A V A N T
      S E I N E                    T E S T A M E N T
```

L'*octogone ajouré d'une croix de St-André* et l'*octogone ajouré d'une étoile à huit rayons* ont une certaine ressemblance quant à la construction :

```
                                      T U M U L T E
                                      C A S A N I E R E
      P A V O T                    A R T   T I S   R U A
    A O N I D E S                  C R U E       R   E M U E
  A N T E V O R T A                T A T E R       S E R R E
  P O T   T A N   R U T            U S                   A N
  A N E T   T   A U B E            M A T               D I S
  V I V A T   F R E I N            U N I R           V E L U
  O D O N   F   A N N E            L I S             A L I
  T E R   A R A   S E S            T E                 E T
    S T R U E N S E E              E R R E S       M O I R E
    A U B I N E E                  E U M E     V   O R N A
      T E N E S                    A U R   D E A   I N O
                                      E R A I L L E R A
                                      E N S U I T E
```

Enfin, on peut, avec l'*octogone*, construire les deux fantaisies suivantes : la première (*mots en huit*) se compose de deux *cou-*

ronnes octogonales liées ; la seconde (*mots en haltère*) est formée de deux octogones rattachés par un grand mot.

```
    O N
    A R I A                A B C              A S A
O R       L A              P A R A            G A Z A
N I         B U            A T O U T          A L A N D
    A L B I                A D A M            A G E S
        A U                B O U L E V E R S A N T E
    E S T E                R A N G            Z E R O
A S         U N            C U L O T          A N T E E
U T       R U              A M G A            A S O V
    E U R E                T E T              D E E
    N U
```

Ce dernier exemple est construit sur une forme de l'octogone qu'on a baptisée *octogone en grille* ou *en quinconce*, et qui se compose d'un *octogone simple* entre les mots duquel on en a intercalé un *mot carré*.

Sous une forme analogue, on obtient encore l'*octogone oblique*.

```
            J U G E
          U N I T E
        G I G O T S
      E T O L I E N
      E T I O L E R
      S E L L I E R
      N E I S S E S
        R E S O L U
          R E L I E
            S U E Z
```

Nous n'avons rien dit de l'*octogone syllabique* : c'est une figure, en effet, presque impossible à construire, à moins de la faire de très petites dimensions, et alors, c'est un problème peu intéressant.

L'HEXAGONE

La construction de l'hexagone diffère déjà sensiblement des constructions étudiées jusqu'alors : le même mot s'y lit bien dans deux sens, mais au lieu que ce soit suivant l'horizontale et la verticale c'est suivant l'horizontale et l'oblique de droite à gauche ou de gauche à droite. De là, deux façons de présenter les mots en hexagone.

```
    M E R A              B A C S
   E R O P E            C E P E E
  R O S I N E          C A N U L E
 A P I C I U S        B E N A R E S
  E N I G M E          A P U R E R
   E U M E E            C E L E R
    S E E S              S E E S
```

Il en existe une troisième dans laquelle on place l'hexagone sur la pointe et dont les mots se lisent également deux fois, mais suivant les deux obliques.

```
         G
        A A
       L G L
      O A A O
     F V M V P
      E I I E
     S N P N S
      E A A E
     R R L R R
      E I I E
     S T N T S
      E E E E
       R N R
        U U
         M
```

Si l'on remplace les lettres par des syllabes, on a l'*hexagone syllabique*, exemple :

```
    EN DE VE
   DE CO LO RE
  VE LO CI PE DE
   RE PE NEL LE
    DE LE GUE
```

Voici également un exemple d'*hexagones concentriques* : si, en effet, dans l'exemple qui suit, on retranche toutes les lettres du pourtour, il reste encore un hexagone :

```
    A P E R
   P A M E S
  E M U L E S
 R E L I R A I
  S E R I N S
   S A•N I E
    I S E E
```

Deux à deux, les hexagones peuvent être *accolés*, et alors, ils sont formés à l'aide d'un grand mot, tout en ayant une lettre commune :

```
   S O N   M I S
  O B I T I V E S
 N I A I S E R I E
  T I R E S I L S
   S E S   E S T
```

On dit qu'ils sont *jumeaux* lorsque aucune lettre du grand mot ne leur est commune ; dans l'exemple suivant, il y a même deux lettres — le mot de — tout à fait indépendantes.

```
    R A A B              C L U B
   A B I L A            L I N O T
   A I M A N T          U N G U I S
  B·L A N C H E   DE   B O U R B O N
   A N C I E N          T I B E R E
    T H E S E           S O R T E
    E N E E             N E E S
```

DES JEUX D'ESPRIT

En prenant les hexagones quatre à quatre, on obtient les *hexagones en croix noire* ci-contre : dans cette construction, on s'aperçoit que les deux grands mots doivent être choisis de façon à en donner trois autres d'un nombre égal de lettres, comme dans l'exemple suivant : *bar-bac-ane* et *res-pec-ter*.

```
            B   A   N
          A   B   A   B
        N   A   B   A   B
          B   A   B   A
    B   A   R   B   A   C   A   N   E
  A   M   O   S           N   I   C   E
R   O   G   E   R       E   C   A   R   T
  S   E   V   E           E   R   S   E
    R   E   S   P   E   C   T   E   R
          E   T   A   I
          C   A   R   R   E
          I   R   I   S
            E   S   T
```

Reprenons la construction des hexagones *accolés*, ajoutons-y sur les côtés deux autres hexagones, cela nous fera six en comptant ceux du bas et nous aurons alors cette jolie construction : *une étoile blanche au milieu de six hexagones*.

```
            C   I   D       P   A   R
          I   R   E   S   A   G   A   G
            D   E   S   I   R   A   B   L   E
              S   I   R   I   G   L   A   S
        P   A   R   I   S           E   S   T   E   R
      A   G   A   G                   E   G   E   E
    R   A   B   L   E                 R   E   B   U   T
      G   L   A   S                   E   U   R   E
        E   S   T   E   R       J   E   T   E   S
              E   G   E   E   E   T   A   I
            R   E   B   U   T   A   N   T   E
              E   U   R   E   I   T   E   M
                T   E   S       E   M   S
```

98 THÉORIE ET PRATIQUE

Enfin, l'hexagone simple peut s'ajourer de diverses façons, nous n'en citerons que deux exemples : d'abord, l'*hexagone ajouré d'un hexagone*.

```
            P E K I N
          E-M E R I C
        K E R A L I O
      I R A       D U C
    N I L           D O T
      C I D       I L E
        O U D I N O T
          C O L O N E
            T E T E S
```

puis l'*hexagone ajouré de deux parallélogrammes* :

```
      D I D O T              C H A U M E
      P Y L O R E            S H A N N O N
      P A N     O N          B O A       U R
      P A R A     L O        B A R R       L O
      D Y N A M I T E R      S O R E L       I L
      I L       I L E S      C H A R L E M A G N E
      D O         T E L      H A         M O M U S
      O R O B E S            A N           A M B E
      T E N O R              U N             G U E
                             M O U L I N S
                             E N R O L E
```

et enfin, l'*hexagone ajouré d'une étoile* :

```
      P E L O T E                M A L A B A R
      E M I N E N T              A M E R U S E R
      L I R A S E E S            L E D A     A V I S
      O N A N   E L A N          A R A L       E T A L
      T E S       R A T          B U               A S
      E N E E     A G E S        A S A           M A L
      T E L         E S T        R E V E         E G A L
      S A R A   B A S E          R I T           E V E
      N A G E A B E L            S A             E S
        T E S S E R E            L A M E     M A R I
        S T E L E S              S A G E   A M A N
                                 L A V E R A P E
                                 L E S I N E R
```

LE PENTAGONE, L'HEPTAGONE

LE DÉCAGONE

Dans ces trois figures, construites régulièrement, le même mot se lit toujours dans deux sens différents : une fois suivant l'horizontale, et une autre fois, suivant une ligne brisée.

Prenons le pentagone ; le plus souvent présenté est le pentagone de neuf mots ; au-dessous, la construction est d'une facilité extrême, avec un nombre de vocables supérieur à neuf, elle frise le tour de force.

```
              C                              C
            C A P                          C A P
          G A L E T                      L A P E R
        C A L I N E R                  L A P I D E R
      C A L I N E R I E              C A P I T A L E S
      P E N E T R E R              C A P I T A L I S T E
        T E R R E U R                P E D A L A S S E S
          R I E U S E                  R E L I S S A N T
            E R R E R                    R E S S A U T E
                                           S T E N T O R
                                             E S T E R E
```

Le *pentagone simple* se donne encore avec des mots se lisant suivant les deux obliques, comme nous le disions dernièrement, au sujet de l'hexagone.

```
              E
           C     C
         L   O     L
        A  U    U   A
      T  L   S    L   T
        I  T    T   I
      S  R   I    R   S
        E  E    E   E
      S  R   L    R   S
        E  I    I   E
      S  R   N    R   S
        E  E    E   E
      S  S   S    S   S
```

En remplaçant les lettres par des syllabes, on a le *pentagone syllabique*.

```
                 SI
           AR    NI    CA
     SI    NI    GA    GLI    A
           CA    GLI    A    RI
                 A    RI    ON
```

Les *pentagones concentriques*, les *pentagones accolés ou jumeaux*, auraient leur place ici ; nos lecteurs familiarisés avec ces expressions nous dispenseront d'en donner des exemples qu'ils pourront d'ailleurs, par analogie avec les figures déjà étudiées, construire eux-mêmes.

Voici le *losange blanc au milieu de quatre pentagones*.

```
              D           R
         S E S       M A I
         D E S I R A B L E
         L I M A I L O T
         R A S       E T E
         A L E A T A N T
         S E R P E N T E R
         A P I       T E S
              E           R
```

Comme on le voit dans cette figure, le pentagone peut également se présenter sur la pointe. Cette construction, formée de *quatre pentagones accolés*, se dénommerait aussi justement *quatre pentagones en croix de St-André*.

A l'aide d'un grand mot, Sarreguemines, par exemple, on construira une autre *croix noire composée également de quatre pentagones*.

```
               C E S
              E T A U
             S A R R E
              U R I
     S         E         S E M
   M A T       G       E M I R
   S A R R E G U E M I N E S
     T R U C   E       R E Z
     E C U     M         S
               L I T
              M I N E S
               T E T E
                S E C
```

Les pentagones ajourés sont moins fréquents ; la ligne brisée qu'il faut respecter en réduit de beaucoup le nombre de cas possibles. Il est vrai que cette ligne brisée peut devenir une verticale, mais alors le pentagone obtenu de cette manière n'a plus l'aspect agréable du polygone régulier, et on préfère généralement lui laisser la forme que nous venons de lui donner.

Néanmoins, le pentagone ajouré d'un pentagone s'obtient facilement :

```
              H
            V A R
          S A M O S
        V A N   S I L
      H A M       G A P
        R O S   A T E
          S I G A L O N
            L A T O N E
              P E N E E
```

L'*heptagone*, figure à sept côtés, se présente de plusieurs façons. Voici la plus simple, et d'ailleurs la seule vraie.

102 THÉORIE ET PRATIQUE

```
        L
       S A C
      L A P I N
      C I V E T
      N E R A C
       T A P E
        C E P
```

la forme suivante n'est obtenue qu'à l'aide d'un artifice typographique. En effet, dans les deux figures ci-dessous, la seconde, celle de droite, et qu'on a baptisée *mots en heptagone*, n'est pas autre chose que la première — un pentagone — disposée d'autre façon.

```
         D                          D
        P O                        P O
       P I C                      P I C
      G A I S                    G A I S
     P A N E E                  P A N E E
    P A Y S A N                P A Y S A N
    D I N D O N S              D I N D O N S
     O I S O N S                O I S O N S
      C E A N S                  C E A N S
       S E N S                    S E N S
```

Enfin le *décagone* est une jolie figure, trop peu connue des amateurs de jeux d'esprit et dont voici un exemple :

```
         C A P
        T I M A R
       C I S E L E S
      A M E N A G E R
     P A L A T I N A T
      R E G I S T R E
       S E N T I E R
        R A R E S
         T E R
```

Nous terminerons par cette construction qui vaut la peine d'être explorée et dont on peut tirer grand parti, les polygones simples, pour commencer l'étude des *polygones étoilés*.

LES POLYGONES ÉTOILÉS

Le polygone étoilé que l'on présente le plus souvent dans les eux d'esprit, est l'étoile régulière à six pointes : c'est le problème qu'on désigne ordinairement sous le nom de *mots en étoile*.

Il y a deux façons de le construire :

```
        N                           S
      E T                         C E
N E M E S I S               L I C O R N E
  T E N A R E                 I R O N I E
    S A P O R                   C O N G E
  I R O N I E                 C O N G R U
S E R I E U X               S E R I E U X
      E U                         N E
        X                           E
```

Au-dessus de cette dimension, les mots en étoile sont difficiles à mettre d'aplomb, et peuvent être considérés comme de véritables tours de force : en voici un exemple avec grands mots de dix lettres :

```
                  M
                A   A
              D   U   C
      M A D A G A S C A R
        A U G U S T I N E
          C A S S E T I N
            S T E W A R T
          C I T A T I O N
        A N I R I D I E S
      R E N T O I L E U R
              N   E
                S U
                  R
```

Si l'on remplace les lettres par des syllabes, on a *l'étoile syllabique*. Exemples :

```
       CAR                              ME
CAR  BO  NA  TE              CAR  BO  NA  TE
  NA  TA  LE                     BO  CA  GE
TE   LE  MA  QUE             ME  NA  GE  RE
       QUE                              TE
```

Nous commencerons les cas particuliers des mots en étoile par *l'étoile à mots janus*, et *l'étoile palindrôme*.

```
      E                         A
   E L A M                   A N N A
    A R A                     N O N
   M A L E                   A N N A
      E                         A
```

Prenons maintenant les étoiles deux à deux, elles peuvent être *concentriques*. Exemple :

```
            R
          O R
    R O M A R I N
      R A V I S A
      R I R E S
    I S E R A N
  N A S A L E S
          N E
            S
```

elles peuvent être dites *jumelles* ou *accolées*, et alors on les réunit par deux grands mots comme dans cet exemple, avec *Nabuchodonosor* et *ornithorhynque*.

```
          N                          D
        A R                        O M
N A B U C H O D O N O S O R
    R U C H E R        M O L O C H
      C H U R N          S O O T Y
      H E R N I E        O C T A N T
O R N I T H O R H Y N Q U E
        E H                        T U
          O                          E
```

Le petit côté défectueux, en ce cas, est que les moitiés de chaque grand mot ne donnant aucun sens, on n'obtient pas de mots selon les obliques pour les deux plus grands rayons de chaque étoile séparée. Le mieux serait donc de disposer d'abord de deux grands mots présentant cette particularité ; ce qui devient très difficile avec des étoiles de cette dernière dimension. Si on se contente d'étoiles de quatre lettres, la construction devient au contraire relativement facile : tel l'exemple suivant avec les deux grands mots *bailleur* et *logerais* qui pourront ainsi donner, en se décomposant, *bail, loge, leur, rais*, suivant les obliques de droite à gauche.

```
         B           L
      B  A  I  L  L  E  U  R
         I  N  O     U  R  A
      L  O  G  E  R  A  I  S
         E           S
```

Parfois aussi, dans les étoiles *liées* ou *jumelles*, on se contente de se servir des deux lettres extrêmes de la première étoile pour commencer la seconde et ainsi de suite : les deux figures ont alors deux lettres communes ; exemple :

```
         S                    L                    S
      I  N                 I  L                 E  S
   S  I  D  E  R  A  L  I  S  E  R  E  S  E  N  E  G  A  L
   N  E  R  O  L  I  L  E  S  A  G  E  S  E  V  I  R  A
   R  O  S  E  S     R  A  C  A  N     G  I  L  E  T
   A  L  E  N  E  S  E  G  A  R  E  R  A  R  E  T  I  N
   L  I  S  E  R  E  S  E  N  E  G  A  L  A  T  I  N  E  S
      S  E                 S  A                 N  E
      S                    L                    S
```

Voilà qui ne présente aucune difficulté et on pourrait allonger cette construction sans qu'elle devienne plus intéressante.

Parmi les figures qui peuvent s'inscrire dans l'étoile, l'hexagone se présente tout naturellement à l'esprit : voici un exemple d'*étoile à hexagone inscrit* :

```
            A
            I L
        A I M A N T E
          L A M I E S
          N   I O R T
        T E R N E S
        E S T E R E S
            S E
            S
```

D'ailleurs, chaque fois qu'on aura réussi cette construction, on pourra dire qu'on a construit une *étoile avec losange en quinconce*, puisque cette dernière figure se complète d'elle-même si on ajoute à l'hexagone obtenu les deux lettres du bas et les deux du haut.

Enfin l'étoile pourra être *ajourée d'une étoile* :

```
                    C
                    A N
                L   I T
                L E A R
        C A L L I C R A T I D A S
          N I E C E S T I R A D E
          T A R S E     R A M O N
          R A T           O R A
            T I R         N E T
            I R A         S O T
          D A M O N     T A R A S
          A D O R E S A V I R O N
        S E N A T O R I E N N E S
                T A R N
                S O N
                N E
                S
```

La figure peut augmenter de dimensions et devenir plus intéressante, si, au lieu de se servir de deux grands mots, comme *Callicratidas*, et *sénatoriennes*, dans l'exemple précédent, on en emploie un pour chaque branche, ce qui fera quatre puisque deux se trouvent répétés, c'est-à-dire pour l'exemple suivant : *Patagonie, capitales, sélénites, minérales*. Ici, c'est donc le grand rayon qui se trouve interrompu.

On obtient la figure suivante, du plus gracieux effet.

```
                    P
                   A N
                  T A S
                 A T Y S
                G A R U S
                O T I T E S
   P A T A G O N I E   C A P I T A L E S
     N A T A T I O N   S. A V O N A T E
       S Y R I E N S  C  S E N E G A L
         S U T       A B       A M E
         S E C   C A P R I C E   S I N
           S A S   B R E S I L   C O I
             P A S   I' S E R E   A N T
             I V E   C I R A G E   S E C
             T O N   E L E G A N T   S A S
           A N E         A N         N U L
         L A G A S C A   T   A M U R E S
       E T A M I O N S     A N I L I N E S
     S E L E N I T E S   M I N E R A L E S
                 C A N U L E
                 S U R I R
                  L E N A
                  S E L
                  S E
                   S
```

On pourrait construire le même genre de problème en prenant pour grands mots des vocables plus petits de deux lettres que ceux employés ici : alors les grands mots se trouveraient bout à bout, sans interruption et l'effet serait moins joli : il vaut même mieux dans ce cas recourir à la construction du premier exemple, au risque d'augmenter le nombre de lettres des grands mots, si l'on veut faire une figure de plus grande dimension, ce qui d'ailleurs n'augmente pas beaucoup la difficulté.

On place quelquefois à l'intérieur une autre étoile, comme nous venons de le faire d'ailleurs : la figure est ainsi plus garnie, sans que l'intérêt ait augmenté pour cela, comme il arrive toujours lorsque la partie ajoutée est tout à fait indépendante de la première. Sous cette forme, cette construction pourrait être appelée *étoile double à étoile blanche*.

Il y a peu de chose à ajouter à la figure précédente pour obtenir la jolie fantaisie ci-contre, autre forme de l'*étoile ajourée d'une étoile*, ou bien, si l'on inscrit une étoile au centre, autre forme de l'*étoile double avec étoile blanche*.

C'est la même construction, avec cette petite différence que le troisième et le quatrième mots de chaque branche, respectivement de trois ou de quatre lettres, sont remplacés par deux mots de sept ou de six lettres.

```
                        G
                        C E
                    L U C A N I E
                    U S A M E S
            T           P U N I R                 C
            H A         M I M O S A             B U
        C A P A R A C O N       V O L U B I L I S
          A L E V I N A T       A L E S E R A S
            P E P I T E S   C   S E S E L I S
            H A V I         D E         R O B S
            T A R I T   G A L E R E S   M A T I E
                A N E   A D O N I S     C I S
                C A S   L O G I S       V I N
                M O T   D E N I S E     O T E
        L U P I N       C E R I S E S       L A R E S
          U S U M         E S               A D A M
          C A N O V A S   S     V O L A T I L
          C A M I S O L E   ·C I T A D I N E
        G E N E R A L E S   M I N E R A L E S
            I S         U S E R A S       E M
            E           B E L O T         S
                        B I R I B I
                        C U L A S S E
                        I S
                        S
```

En réalité, cette figure est, comme on le voit, formée de six *étoiles* inachevées, et on pourrait encore l'appeler *une étoile à dix-huit pointes*.

L'étoile ajourée d'un hexagone se construit comme l'étoile ordi-

naire et elle atteint facilement de grandes dimensions. Elle se compose ainsi de six triangles isocèles se répétant deux à deux.

```
                    P
                  R   A
                E   M   S
              T   A   I   N
            E   N   D   O   S
    P R E T E N T I E U S E M E N T
      A M A N T       T A T E R
        S I D I       L U N A
        N O E         I N N
        S U           I S
        S             V
        E T           E N
        M A L         R O I
      E T U I         S I T E
    N E N N I         A R E T E
    T R A N S V E R S A L E M E N T
            N O I R E
              I T E M
                E T E
                  E N
                    T
```

Sans quitter l'étoile à six pointes, il faut signaler l'*étoile oblique* dont les mots se lisent deux fois obliquement, de gauche à droite et de droite à gauche.

```
                    C
                  A   A
              C   V P V P V C
                A O A A O A
                R R L R R
                A E A A E A
              L S N C N S L
                  E   E
                    R
```

On pourra la présenter *ajourée d'un losange*

```
                    A
                  C   C
                E   A   E
        M S R R   R R   R R S M
        A E A       A E A
          R P       P R
            A       A
          C V       V C
        E E E       E E E
      S R R D       D R R S
            I I I
             S S
              E
```

L'étoile à huit pointes peut se construire des deux façons suivantes :

```
                              M         E
                              F   A
          R                   A   I   R
        T R A M A       M A R I E     E
        R A T E R         F R E R E
        R A T E L E R       I   E N   A
        M E L U N         A   I N E   S
        A R E N E       E R R E U   R
          R                 E   A U
                              E   S
                              E       R
```

Le premier de ces deux exemples aurait, peut-on dire, trop d'analogie avec le mot carré ou le mot en losange pour mériter une dénomination spéciale : appelons-le *étoile génératrice* ; le second, au contraire, est bien l'étoile à *huit pointes*, dans laquelle on pourra inscrire un hexagone et qu'il sera possible d'ajourer également.

Sans la donner en quinconce, comme ci-dessus, on pourra *l'ajourer d'une croix blanche* ou bien *de deux carrés*.

DES JEUX D'ESPRIT

```
        S                C                    D                C
      E S            P O                    E N            T O
      P U A        T A N                    C O I        O H M
S E P T E M B R I S A D E          D E C O U R A G E M E N T
    S U E R A    A R E N E            N O U G A T    U R I
      A M A N    C E N E              I R A I T      N E
      B          T                    A T T I E D I
      T R A C    A C I S              O G        E P I C E
    P A I R E    C I R C E            T H E      D I L A T E
C O N S E N T I R I O N S          C O M M U N I C A T I O N
      A N E      S C O                E R E      E T I
      D E        E N                    N I        E O
      E         S                      T            N
```

Enfin, reprenons en l'agrandissant, notre *étoile génératrice* de tout à l'heure. Nous obtiendrons l'*étoile à huit pointes avec losange blanc*

```
                      B
                    P O E
                  B O U G E
            C A V A L C A D O U R
            A L O S E    L E R N E
            V O I E      N A I S
              B A S E    L O T H
            P O L E        N I E R
          B O U C          T R U C
            E G A L        R U S E
            E D E N        R O T E
            O R A L        R E M I
            U N I O N    R O M E O
            R E S T I T U T I O N
                    H E R S E
                      R U E
                      C
```

Nous avons déjà vu dans les *carrés en quinconce* une construction analogue à la suivante. Présentée ainsi, elle peut également prendre place parmi les polygones étoilés, et nous l'intitulerons *étoile à douze rayons*.

```
            H     A     M
         P     A  P  A
      H  A  R  I  C  O  T
         P  E  C  O  R  E
            R  A  M  E  R
         A  C  O  N  I  T
      A  I  M  A  N  T  E
         P  O  N  C  E  R
         C  E  N  C  I
      .  A  R  I  E  G  E
      M  O  R  T  I  E  R
            E  T  R  E
         T        E        R
```

C'est par elle que nous terminons le chapitre des *polygones étoilés*, pour examiner les différentes sortes de *croix* qui peuvent figurer dans les problèmes de construction de la première catégorie.

———

LES CROIX

Les croix nous fournissent un grand nombre de modèles dans les problèmes de constructions : quelques-unes, comme la *croix latine*, la *croix de Lorraine*, ne peuvent être vues avec les problèmes de la première catégorie, car il est impossible de les construire avec des lettres présentant le même mot suivant deux sens différents ; quelques autres, au contraire, ont leur place tout indiquée à la suite des formes géométriques que nous venons d'étudier et, en premier lieu, il faut citer la *croix grecque*.

La *croix grecque* a ses quatre branches égales, par opposition à la *croix latine* dont la branche inférieure est plus longue que les trois autres : c'est la même construction que l'on retrouve encore sous les noms de *croix d'ambulance*, *croix de Genève*, *croix fédérale*.

```
                                    R O S
                                    E R E
      V A N                         P A S
      A L I                  R E P E N T A N T
  V A T I C A N              O R A N G E R I E
  A L I D O R E              S E S T E R C E S
  N I C O L A S                    A R C
      A R A                        N I E
      N E S                        T E S
```

On s'aperçoit tout de suite, en effet, de l'analogie que cette figure présente avec l'*octogone* — celui-ci serait complet dans l'exemple de gauche, si le second et le sixième mots étaient de cinq au lieu d'être de trois lettres, avec le *losange* — qui apparaîtrait en sup-

primant quelques lettres, enfin, avec le *mot carré* — la croix grecque pouvant passer à la rigueur pour un mot carré inachevé.

Voici le problème de la *croix grecque, ajourée d'une autre croix grecque*;

```
                C A R A T
                A B I M A
                R A T E R
                A Y   N A
    C A R A F E     E R I G E E
    A B A Y E R     R E F A I T
    R I T               I D E
    A M E N E R     S O N N E T
    T A R A R E     O L I E R E
                I F   N I
                G A I N E
                E I D E R
                E T E T E
```

Nous avons déjà donné celui de la *croix grecque ajourée d'un carré*, sous le titre de *quatre carrés en croix*; voici la *croix grecque ajourée d'un losange*.

```
                M U L E T I E R S
                A P I S   F R A C
                R A T     E P I
                I S       T E
        M A R I E             R E B E C
        U P A S               H E R O
        L I T                 C O Q
        E S                   S U
        T                     E
        I F                   E T
        E R E                 L U I
        R A P T             S I R E
        S C I E R         B I S E R
                E H     S I
                B E C   L I S
                E R O S E U R E
                C O Q U E T I E R
```

DES JEUX D'ESPRIT

Les *mots en croix blanche* ; la *croix blanche au milieu de huit carrés simples* ou *syllabiques* ; *la croix de Lorraine blanche*, etc., sont des applications du mot carré dont nous avons donné des exemples en étudiant cette construction. Le *losange*, l'*octogone avec croix blanche* ont été donnés également : nous y renvoyons nos lecteurs et nous continuons par la *croix byzantine* :

```
            T
          M A C
          E M U
      M E M B R E S
    T A M B O U R I N
      C U R U L E S
          E R E
          S I S
            N
```

La croix byzantine pourra être à son tour *ajourée d'une croix byzantine*

```
                    J
                  M E R
                T A   E S
              T E       A S
              E T       T E
            T E T E   A N O N
            T E T E R N E R O N
          M A               I F
        J E                   E U
          R E               U R
            S A T A N   C A N O N
              S E N E   A V I S
              O R       N I
              N O       O S
                N I   U N
                  F E R
                    U
```

ou d'une *croix grecque* :

```
                        D
                      S E L
                    S E M E R
                P A R I S I S
                  A L E   I V E
              P A M I R   N A D I R
                S A L I N E   E G A L E R
              S E R E R E S   R E N E G A T
        D E M I                   A G E N
            L E S I N E R  -D E C A L E R
              R I V A G E   E C A L E R
                S E D A N   C A L E R
                  I L E   A L E
                    R E G A L E R
                      R A G E R
                        T E R
                        N
```

Remarquons qu'au lieu d'ajourer ces croix, on pourrait, au contraire, en les faisant pleines — mais de moindres dimensions, ça va sans dire — y inscrire d'autres figures, un carré, un losange, un octogone par exemple. La croix byzantine sera *ajourée d'un carré* ou *d'un losange*.

```
                                    R
                                  P A N
                                T A P I S
              L                   A R E T E
            P E C                 M I R E R
            A N A         T A M I S   E P I R E
        P A L A T I N       P A R I S   E D I T S
        L E N A   I D E E   R A P E R   O P I A T
        C A T I N A T       N I T E E   F L E R S
            I D A             S E R P E   F R E R E
            N E T                 I D O L E
            E                     R I P E R
                                  E T I R E
                                    S A S
                                    T
```

On pourrait également l'ajourer d'un *octogone*, d'une *étoile*, etc.

DES JEUX D'ESPRIT

En donnant plus de largeur à l'extrémité des branches, on obtient cette autre forme de la *croix byzantine*. La figure de droite s'intitulera *croix byzantine blanche dans un carré* :

```
            M                       C A L L I S T H E N E
          R A S                     A Z A I S     E U L E R
        D E S I R                   L A O N       L A R A
      D   M U N   B                 L I N N E   D O N A T
    R E M E L A M E S               I S     E U   E T   C O
  M A S U L I P A T A M             S                     S
    S I N A P I S E S               T E   D E   A S   A T
      R   M A S   L                 H U L O T   S A R A H
        B E T E L                   E L A N       R I R E
          S A S                     N E R A C   A A R O N
            M                       E R A T O S T H E N E
```

Sans quitter cette forme, mais en augmentant ses dimensions, on l'ajourera d'une croix de même espèce, comme l'indique le dessin suivant :

```
                    V
                  M E R
                P A R I S
              P A L     Z E N
            B A L         M E S
          L A C             S I L
        B     A T A     A N A         S
      P A L A T I N     B A T A V E S
      P A L A T I N E   A R O M A T E S
    M A L   C A N E     A N I L   L E S
V E R                                 R A T
    R I Z   S A B A       A M A S   S E C
      S E M I N A R A   A V E L I N E S
        N E L A T O N   M E R I S E S
          S     A M I   A L I       T
                V A L · S I S
              · S E T     N E T ·
                S E L   S E S
                  S E R E S
                    S A C
                      T
```

Dans ce dernier exemple de *croix byzantine ajourée d'une croix byzantine*, la croix blanche présentée ainsi est *dite à pans coupés.*

Passons maintenant à une autre espèce de croix, la *croix de St-André* ; en voici deux exemples, sous les deux formes qu'on lui donne généralement :

```
    E L A              M E S
    L A C S            R E P U                H .          P
    A C H A B   D E N I S                    S E L     T E L
      S A R A B A N D E                    H E M A T U R I E
        B A L A N C E                        L A L A N D E
      — B A R D O                              T A P I R
        D A N D I N E                          T U N I S I E
        R E N C O N T R E                  P E R D R I G O N
    M E N D E     E R O D E                    L I E     E O N
    E P I E       E D I T                        E           N
    S U S         E T E
```

L'exemple suivant présente ceci de particulier qu'il est formé de mots *janus* et *palindromes* :

```
        A S                    S E
        S A S                  S E S
        S E C              L I S
          C E S          S I L
            S E N E S
              N O N
            S E N E S
          R I S        S E L
        C O R              L E S
        S A C                  S O N
        U S                    N U
```

Prenons ces deux formes ; la simple inspection de ces croix nous indique tout de suite qu'il sera possible d'obtenir la *croix de Saint-André avec carré, losange, octogone,* etc., *central,* puisqu'on pourra toujours inscrire en leur centre l'une de ces figures.

De même, si nous passons aux *croix de St-André ajourées,* nous aurons toujours sous les deux formes et sans rencontrer autant de

difficultés, la croix de *St-André ajourée d'un carré, d'un losange d'un octogone, d'une croix grecque*, etc.

```
    C A B             R O B
    A G E S         C O D A             C           D
    B E T E L   H A T E R              M A L   S E C
      S E M I R A M I S              C A P A R A C O N
        L I B E R E R                  L A C   C A R
          R E   I L                      R       P
        H A R I C O T                  S A C   L I T
      C A M E L O T E S              D E C A P I T E R
    R O T I R   T E N I R              C O R   T E S
    O D E S       S I T E                N       R
    B A R         R E Z
```

Il nous semble inutile, à l'endroit où nous en sommes de notre théorie, de donner un exemple de chacune de ces figures, et le lecteur qui nous a suivi avec un peu d'attention, construira très facilement ces cas particuliers.

Les *croix de St-André ajourées d'une autre croix de St-André* méritent mieux une mention spéciale ; voici deux exemples de ces jolies constructions.

Le premier se rapporte à la première des deux formes données tout à l'heure :

```
        C H A M             P A R A
        H E L I X           L O U I S
        A L   L O F     M I L   C E
        M I L   N A T R O N   T I R
          X O N   T R O U   V I N
            F A T   I S   S E C
              T R I     T E R
              R O S     A I N
            M O U   T A   N I L
          L I N   S E I N   S I L
        P O L   V E R N I S   S I S
        A U   T I C     L I S   A A
        R I C I N           L I A R D
        A S E R             S A D I
```

La seconde (deuxième forme) est, en réalité, formée de quatre losanges inachevés :

```
                  M           P
              F O L       J O E
            D O R I A   T O I T S
          F O N T A I N E B L E A U
      M O R T       L I S       R O S E
        L I A         L         N U E
          A I L               B E L
            N I L           P A L
              T E S       C L E
          J O B       P       E V E
        P O I L     B A C   M E S S
          E T E R N E L L E M E N T
            S A O U L   E V E N T
              U S E       E S T
                E           S
```

Une légère variante de la figure précédente permet d'obtenir la construction suivante : *carré blanc au milieu de quatre losanges inachevés* :

```
                  C           O
                S O L       I L E
              D O R I A   O T I T E
            S O L I T A I R E M E N T
          C O R I                 R O U E
            L I T                 N U E
              A A                 E A
                I                 L
                O R               L E
              I T E               E V E
            O L I M               M E S S
              E T E R N E L L E M E N T
                E N O U A   E V E N T
                  T U E       E S T
                    E           S
```

En somme, ce n'est pas autre chose que la croix de *St-André* ajourée d'un *carré blanc* : cependant, la première dénomination

sera plus vraie si, dans l'intention de faire une figure de plus grandes dimensions, on se sert de deux mots placés à la suite l'un de l'autre ou bien ayant une lettre commune, comme dans l'exemple suivant :

```
              I               R
            I N N           H E M
          E N T E R       D O N A T
        I N T E R E T   M O R A L E S
      I N T E R I E U R E N A I T R A I
          N E R I           T A N S
            R E E           R I E
            T U             A S
            R               I
            M E             N A
           DON             T O T
          H O R A           E R R E
        R E N A I T R A I N T E R I E U R
          M A L T A I S   A O R I S T E
            T E R N E       T R E T S
            S A S           E U E
            I               R
```

Enfin, dans ce carré blanc, on pourrait inscrire une autre forme géométrique, un losange, par exemple, ce qui compliquera un peu la figure sans la rendre beaucoup plus intéressante.

```
            B               S
          S A C           F E Z
        S I N O N       D E N O N
      B A N Q U E R O U T I E R
        C O U     A       I L E
        N E     O V E     M E
          R A V A L E E
          D O     E L A   N E
        F E U     E       T U E
      S E N T I M E N T A L E S
        Z O I L E       E U L E R
          N E E           T E R
            R               S
```

La *croix de St-André au milieu de huit losanges*; la *croix de St-André étoilée*; la *croix de St-André au milieu de six losanges en quinconce*, seraient à leur place ici; mais comme elles ont déjà été étudiées en application du losange, nous renvoyons le lecteur à ce chapitre qui lui en fournira des exemples.

La *croix de St-André dans un carré* se construira ainsi :

```
E R E S I C H T H O N
R   T A R I E R E   O
E T   C A L V I   E N
S A C   M I E   A R A
I R A M   E   G R O G
C I L I E   C O R D E
H E V E   C   T A I N
T R I   G O T   S U A
H E   A R R A S   S I
O   E R O D I U S   R
N O N A G E N A I R E
```

La *croix de Malte* a ses quatre branches formant triangle isocèle ou tout au moins trapèze, comme cela arrive dans quelques variantes de cette construction.

Plaçons en croix un mot comme *miséricorde*, par exemple; il nous restera à construire avec *miser* et *corde*, pour hauteurs respectives, deux triangles isocèles dont chaque mot se lira deux fois : horizontalement dans une branche, verticalement dans l'autre, et nous aurons la figure suivante :

```
      D E C A M E T R E
    D   S A R I G U E   R
  E S   R A S E E   C E
C A R   N E E   P A S
A R A N   R   M A R S
M I S E R I C O R D E
E G E E   C   N I E R
T U E   M O N   S U R
R E   P A R I S   R E
  E   C A R D E U R   R
      R E S S E R R E R
```

DES JEUX D'ESPRIT

Nous partons du cas le plus simple, celui qui se compose de quatre triangles pivotant autour d'un grand mot et ne portant au centre qu'une lettre indépendante. Mais ce centre peut être garni par une construction, telle qu'un carré, un losange ou un octogone ; enfin, par une croix grecque ou byzantine, ce qui donne lieu à autant de cas, dont voici des exemples.

La *croix de Malte avec un carré au centre* :

```
            G R I M A C A N T E S
              A N A L O G I E S
G             A L U N E E S             P
R A             E N T E R             C A
I N A             A R S             P O T
M A L E             E             D O N I
A L U N A         E T E         C O U T S
C O N T R E T-E R R A S S E S
A G E E S         E R E         R E S S I
N I E R             R             R I T E
T E S             C A R             F E R
E S             D O S E R             R E
S             P O U S S I F             S
            C-O N T E S T E R
              P A T I S S I E R E S
```

Il importe donc d'abord de choisir un grand mot dont on pourrait faire, par exemple, une charade à trois membres, c'est-à-dire pouvant se diviser en trois tronçons — les deux des extrémités ayant un nombre égal de lettres — et chaque tronçon comprenant un mot ayant un sens.

Le carré du centre pourra être de dimensions plus ou moins grandes : si on l'agrandit trop, ce sera aux dépens des branches de la croix : l'exemple que nous donnons ci-dessus est celui qui nous parait le mieux rendre la forme de cette espèce de croix.

THÉORIE ET PRATIQUE

La *croix de Malte avec losange au centre* :

```
                POTIRON
                NONES
                IDA
                E
P               T                       M
ON              LEA             ME
TOI             LARME           BAN
INDETERMINEMENT
REA             AMIES           NEE
OS              ENS             SU
N               E               R
                M
                BEN
                MANES
                MENTEUR
```

La *croix de Malte avec octogone au centre* :

```
                CREPINE
                ECOLE
                USE
                T
C               E                       R
RE              ARE             CE
ECU             ABIME           BAN
POSTERIEUREMENT
ILE             EMULE           CAR
NE              ERE             LE
E               E               R
                M
                BEC
                CANAL
                RENTRER
```

La *croix de Malte avec croix byzantine au centre* :

```
              VERTUEUSE
               RAINURE
                TRIEE
V               P                 C
ER              CET               TA
RAT             ARE              TRI
TIR    CASSIES     AIS
UNIPERSONNELLES
EUE    TEINTER    LUI
URE             ENE              ESE
SE              SER              ERE
E               L                 E
                TALLE
               TRIEUSE
              CAISSIERE
```

On conçoit facilement que cette croix centrale puisse être la *croix grecque*, au lieu d'être la croix byzantine.

La croix de Malte peut donc se prêter à un grand nombre de combinaisons, qui dépendent surtout de la façon dont on peut décomposer le grand mot central.

Remarquons que, dans ce dernier exemple, comme dans le suivant d'ailleurs, chaque branche n'est plus formée par un triangle isocèle, mais bien par un trapèze, construction que nous retrouverons dans les figures de notre deuxième série.

Voici la *croix de Malte avec croix blanche centrale* :

```
               POLITESSE
                GALERIE
P               COLAS             E
OG              TER              MA
LAC             E I              GAD
ILOTES    CAVALE
TELE                            VAN
ERARIC   TOLEDE
SIS             A O              RIT
SE              VIL              ETE
E               GAVE              E
                MALADIE
               CADENETTE
```

126 THÉORIE ET PRATIQUE

Le grand mot est supprimé ici, une partie de l'espace qu'il occupe ordinairement étant laissé en blanc.

Enfin nous terminerons la croix de Malte par une construction dans laquelle elle se trouve combinée avec la croix de St-André et que nous pourrons intituler : *croix de St-André avec croix de Malte au centre.*

```
            P                           D
            A S                         R E
            R A T                       J E T
            I L O T                 T O G E
            S I N O N             A U N E S
P A R I S I E N N E S       E N F A N T E M E N T
  S A L I E R E     E S   I N   S T A T E R E
    T O N N E   C A R E S S A N T   A B I M E
      T O N   C   S A L A I R E   S   L E E
        N E   A S   S A M O R   D E   E R
          S E R A S   M A N   V E R T S
            S E L A M   R   S E R P E
              S A M A R I T A I N E
            I S I O N   T   S E I N E
          E N A R A   S A S   N E T T E
        A N   N E   V E I E N   R E   P O
      T U F   T   D E R N I E R   R   O P S
    J O N A S     S E R P E N T E R   F U S E R
  R E G E N T A       T E   E T       F A V O R I S
D E T E S T A B L E S           E P O U V A N T A I L
            E T I E R           O P S O N
            M E M E             S E R T
            E R E               R I A
            N E                 S I
            T                   L
```

QUELQUES FIGURES IRRÉGULIÈRES

Quelques figures, peu nombreuses d'ailleurs, n'ont pu trouver place dans les chapitres que nous venons d'étudier successivement : elles appartiennent cependant aux constructions de cette première catégorie, puisque les mots qui les composent se lisent chacun dans deux sens différents.

Tels sont, par exemple, les *mots en équerre*.

Nous avons déjà vu avec les *mots carrés* une façon de présenter ce jeu qui doit prendre le titre en ce cas de *mots carrés en équerre*. Voici, d'autre part, l'*équerre réelle figurée* :

```
              M I R
              A V E
              R O S
              C I S
              O R E
      M A R C O M I R
      I V O I R I E R
      R E S S E R R E
```

Puis les *mots en chevrons* :

```
              C
            N I A
          A G A M I
        R E G I M E S
      F R A N C A I S E
```

dont les termes se lisent une fois horizontalement, et une fois suivant les deux obliques, et enfin une fautaisie : *mots en astérisque*, dont les mots se lisent obliquement.

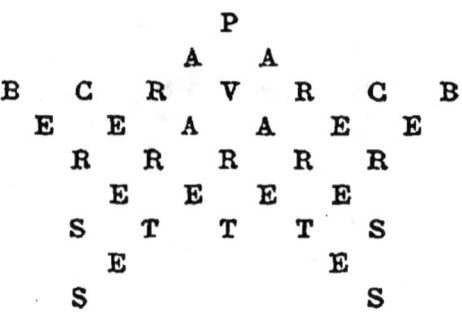

DEUXIÈME CATÉGORIE

L'ACROSTICHE

En littérature, on nomme *acrostiche* une petite pièce de poésie construite de telle sorte que les premières lettres de chaque vers donnent, par leur réunion dans le même ordre que les vers, un nom, une devise, etc., que l'on a pris pour sujet de la pièce.

Sans entrer dans plus de détails sur les tours de force littéraire auxquels peut donner lieu ce genre secondaire, contentons-nous de citer l'exemple suivant, un des plus connus sans doute parce qu'il est un des mieux réussis.

Un poète de plus d'esprit que de fortune — ce qui arrive parfois — fit sur le nom du roi — Louis XIV — la petite pièce suivante:

<pre>
L ouis est un héros sans peur et sans reproche ;
O n désire le voir ; aussitôt qu'on l'approche,
U n sentiment d'amour enflamme tous les cœurs ;
I l ne trouve chez nous que des adorateurs :
S on image est partout, excepté dans ma poche.
</pre>

Cette petite pièce se nomme un *acrostiche*.

En détournant légèrement ce mot de son vrai sens qui est celui que nous venons d'indiquer (de *akros*, placé à l'extrémité, pointu, et *stichos*, rangée, ligne, vers) on en a fait le sujet d'un problème qui a acquis depuis longtemps droit de cité parmi les jeux d'esprit.

Si, par exemple, on écrit dans l'ordre suivant :

```
C oncini
A ncre
M arie de Médicis
I talie
L ouis XIII
L uynes
E léonora.
```

on a la réponse d'un problème qu'on eût pu baptiser : *simple acrostiche*, et qui aurait pu être posé ainsi : *Quel est le ministre qui, par les initiales de son nom, de son marquisat, de la régente sous laquelle il exerçait son ministère, de la contrée où il naquit, du prince qui le fit arrêter, du ministre favori qui le remplaça et du prénom de sa femme, forme le nom de* CAMILLE?

Le problème pourra se poser de plusieurs autres façons, mais il s'agira toujours de certains mots à placer horizontalement de manière à obtenir suivant la verticale un autre mot déterminé.

Parfois les mots donnés devront être disposés dans une forme indiquée ; on dira, par exemple : *Prendre une préfecture ou une sous-préfecture des départements suivants : Creuse, Oise, Gironde, Cantal, Eure-et-Loir, Côtes-du-Nord, Yonne, Doubs, et les disposer en parallélogramme de façon à obtenir suivant sa hauteur une autre ville avec le nom du département dont elle est le chef-lieu :*

Soit :

```
        A U B U S S O N
        C L E R M O N T
        L I B O U R N E
        A U R I L L A C
        C H A R T R E S
        G U I N G A M P
    T O N N E R R E
    B E S A N Ç O N
```

Au lieu d'être fait avec des *noms géographiques*, on pourrait composer le même jeu avec des prénoms, des noms de fleurs, etc., qu'il faudrait disposer d'une certaine façon pour obtenir un autre

prénom, une autre fleur, etc., c'est-à-dire un mot appartenant au même ordre d'idées.

C'est là, en effet, une des conditions nécessaires pour que les problèmes de cette sorte aient quelque valeur, autrement la grande facilité avec laquelle ils peuvent être construits les rend peu intéressants.

L'*acrostiche* peut être *double*, *triple*, etc., et dans ces différents cas, il peut y avoir également plusieurs façons de le présenter, mais toujours il faut que les mots — au moins ceux formant l'acrostiche — aient entre eux une relation qui justifie leur accolement: ce seront, par exemple, deux ou trois prénoms, deux ou trois noms de fleurs, de fruits, de villes, de contrées, de poètes, de peintres, le nom d'une célébrité et celui d'une de ses œuvres, etc., etc.

Exemples d'*acrostiches doubles* :

Deux prélats célèbres.

B R E F
O I S E
S I O N
S I R E
U T E L
E C H O
T A O N

Deux maréchaux de France.

M I E L
O R N A
R I E N
E L A N
A B E E
U R E S

C'est la façon la plus simple de présenter ce jeu. Parfois même, on se contente de remplacer les lettres des mots à trouver par des astérisques ou d'autres signes quelconques, sans donner la définition générale de ces mots, c'est-à-dire sans placer comme il est fait dans ces deux exemples : *deux prélats célèbres, deux maréchaux français*. Le problème posé ainsi est plus difficile à résoudre, si l'on considère que pour donner une solution juste, il faudra donner celle de l'auteur ; mais il offre le grand inconvénient de se prêter à des solutions multiples, car il est évident que, dans ce cas, toute réponse composée de mots ayant un sens devra être acceptée comme solution juste.

Parfois, au contraire, on donne les indications nécessaires pour trouver les mots horizontaux, comme dans l'exemple suivant:

De cinq lettres chacun de mes mots se compose ;
 En descendant je pose :
Un voisin de l'aubier ou surnom de Bacchus ;
 Sur ses rives Brennus
A vaincu les Romains, longtemps avant notre ère ;
 Une coupe où naguère
Le seigneur batailleur buvait sous son armet ;
 Le Dieu de Mahomet ;
Pas loin de Malaga, cité de l'Hispanie ;
 Puis ville d'Italie ;
Enfin près d'Engaddi, lieu renommé, devins,
 Jadis pour ses bons vins.
Sur les flancs lisez donc : à gauche, un grand critique ;
 A droite, un peintre unique ;
Et le nom du second se découvre en entier
 Dans celui du premier.

Voici la solution :

```
L I B E R
A L L I A
H A N A P
A L L A H
R O N D A
P A R M E
E S C O L
```

Les *mots diagonaux* ont leur place naturellement indiquée à cet endroit. En effet, les mots étant disposés d'une façon particulière, il est vrai — *en carré* — rien n'empêche que les mots acrostichés à obtenir ne se lisent suivant les diagonales du carré, au lieu de se lire suivant deux verticales.

Pour que ce problème soit plus intéressant, on convient généralement que les mots diagonaux doivent appartenir au même ordre d'idées que les horizontaux.

Exemples : *Les prénoms* :

```
H O N O R E        H E L E N E
C E C I L E        C O L O M B
J U L I E N        D E N I S E
A R S E N E        S A L O M E
C E L I N E        P I E R R E
E M I L I E        E U G E N E
```

Ce sont là les solutions de deux questions qu'on aurait pu poser comme la suivante, composée de *noms géographiques*.

Disposer en carré les villes et villages suivants, de façon à obtenir en diagonales deux autres villes : Arfeuilles, Montataire, Montdidier, Pontailler, Poussanges, Rive-de-Gier, Sancergues, Terre-Noire, Valmondois, Verteillac.

Solution :

```
V A L M O N D O I S
V E R T E I L L A C
T E R R E N O I R E
P O U S S A N G E S
M O N T A T A I R E
M O N T D I D I E R
A R F E U I L L E S
P O N T A I L L E R
R I V E D E G I E R
S A N C E R G U E S
```

Quelquefois, au lieu de donner les mots eux-mêmes, on donne leurs définitions, mais ces définitions se trouvent alors dans l'ordre où il faut ranger les mots pour avoir les diagonaux également définis. Dans ce cas, et surtout si la construction est de grandes dimensions, on ne s'impose que pour les diagonaux l'obligation de les faire appartenir au même ordre d'idées.

Exemple :

Disposez en carré les onze mots suivants,
Dont la plupart, ma foi, sont termes peu savants.
— On y chante, on y pleure. — Ordonnances papales
Venant de Clément Cinq. — Vertus... fondamentales.
Taquinerie, ennui. — Qui procure un fort gain.
Son rôle est d'apprêter. — Sitôt que j'aurai faim,
Je me... restaurerai. — Terme de médecine
Rendu par épatant. — Encor trois, je termine,
Et tout en restant clair, j'essaierai d'être bref.
— Un terme de peinture : imitefiez relief.
— Installez tout auprès, de saint Jérôme, ermite.
— Sur un point culminant, espèce de guérite.

Si vous avez fini d'aligner tous ces mots,
Déchiffrez au travers les deux diagonaux.
Vous avouerez alors que, sans celui de gauche,
Chapitre qui n'était encore qu'à son ébauche
Dans le siècle dernier, mais qui, de notre temps,
A fait et fait toujours des progrès éclatants,
Le second, aujourd'hui, serait en son enfance
Chose bien imparfaite et de peu d'importance.

Solution :

```
E N T E R R E M E N T
C L E M E N T I N E S
T H E O L O G A L E S
T R A C A S S E R I E
A V A N T A G E U S E
P R E P A R A T E U R
R A S S A S I E R A I
S T U P E F A C T I F
E C H A M P I R I E Z
H I E R O N Y M I T E
E C H A U G U E T T E
```

A côté des *mots diagonaux*, nous placerons les *acrostiches fantaisistes* en en citant seulement deux exemples ; tantôt l'acrostiche se lira suivant une *ligne brisée* ABC et DEF :

```
A *  .  .  .  .  .  .  * D   Maréchal de France.
  .  *  .  .  .  *  .  .     Général athénien.
  .  .  *  .  .  *  .  .     Littérateur français.
  .  .  .  *  *  .  .  .     Poète français.
  .  .  .  *  *  .  .  .     Lieu quelconque.
  .  .  *  .  .  *  .  .     Instrument pour le lin.
  .  *  .  .  .  .  *  .     Historien grec.
E *  .  .  .  .  .  .  * B   Ville de Bavière.
  .  *  .  .  .  *  .  .     Maréchal de France.
  .  .  *  .  .  *  .  .     Ch. l. canton de l'arr. de Foix.
  .  .  .  *  *  .  .  .     Prénom masculin.
  .  .  .  *  *  .  .  .     Tragédie de Corneille.
  .  .  *  .  .  *  .  .     Historien écossais.
  .  *  .  .  .  .  *  .     Historien américain.
C *  .  .  .  .  .  .  * F   Type des vertus conjugales.
```

DES JEUX D'ESPRIT

De A à C, par B, on devra trouver le Versailles de l'Allemagne, et de D à F, par E, une capitale du Nouveau-Continent.

Solution :

```
C O N T A D E S
C H A B R I A S
C H A B A N O N
B H A R T I E R
L O C A L I T E
A F F I N O I R
H E R O D O T E
D O N A W E R T
B E R T H I E R
C A B A N N E S
R I G O B E R T
R O D O G U N E
D R U M M O N D
P R E S C O T T
G R I S E L D A
```

Tantôt l'*acrostiche* représentera le contour d'une forme géométrique, la forme d'un chiffre, d'une lettre, etc.

Remplacer les astérisques par des lettres, de manière à trouver en forme de C le nom d'un général qui s'illustra en Algérie, et horizontalement cinq autres mots.

```
R * * * N        R O M A N
* U R A *        R U R A L
* M A G E        I M A G E
* R I S *        C R I S E
T * * * S        T I E R S
```

Le développement que nous avons donné à cette question de l'*acrostiche*, traitée au point de vue des Jeux d'esprit où il tient une grande place, était nécessaire pour cette raison que tous les problèmes de cette seconde catégorie sont des cas particuliers de ce jeu ; des acrostiches parfaits, puisqu'ils donnent des mots selon toutes les lignes composant le sens horizontal et le sens vertical.

Nous allons donc reprendre les formes géométriques de la première catégorie sans nous y arrêter chaque fois que la figure s'y

trouvera déjà étudiée : tels le carré, le losange ; en donnant les principaux cas particuliers qu'elle peut présenter, si cette figure n'y a pu trouver place : tels le rectangle, le trapèze, etc.

Enfin, faisons remarquer ici que le Sphinx, en posant comme problème une construction dont la forme géométrique peut trouver place dans les deux catégories, doit prévenir les devineurs, et qu'il a pour cela plusieurs moyens à sa disposition. Il donnera comme titre à son problème : *Mots en carré* (2e catégorie), au lieu de *Mots carrés* (1re catégorie) : c'est le terme consacré ; ou bien il ajoutera, au-dessous du titre, la mention « *mots croisés* », si le problème est de la deuxième catégorie.

MOTS EN CARRÉ

Construction très difficile ; avec sept mots, on peut dire que les onstructions de cette sorte sont de réels tours de force.

Exemples :

```
F A T A L         A T T A L E
O V A L E         T H E M I S
R A N G S         k E N O M S
E N T E E         O T A R I E
S T E R E         P I N C E R
                  E S T E R A
```

```
P R E D I R E Z
R E T I R A D E
E C A L A M E S
C A L A M E N T
E R A T A N T E
D E M A N D E R
A D E N T E R A
T E S T E R A S
```

MOTS EN RECTANGLE

Voici d'abord un exemple du *rectangle* simple — construction qui n'avait pu trouver place dans la première catégorie — avec un exemple de *rectangle syllabique*.

```
A R A R A T
R A M E U R              CA RA VA GE
A M E N D E              PE LE RI NE
L A N D E S
```

Deux à deux, on aura les *rectangles jumeaux* :

```
A U T E L                C A L M E
I N O U I                A N I E R
R E C T A N G L E        P A S S E L A C E T
        N O U E R                  A M E R E
        E M I S E                  C I T E R
```

Le *rectangle en grille* se donne sous cette forme :

```
S A L A M A L E C
E   E   O   I   E
S E M I R A M I S
A   A   E   A   A
C A N A L I S E R
```

DES JEUX D'ESPRIT

Si maintenant nous combinons le *rectangle* avec les *mots carrés*, nous obtiendrons les constructions suivantes que l'on pourra multiplier.

Le *rectangle formé de mots carrés*, qui ressemble un peu au *mot carré-charade* :

```
P A R — E — R A S
A M I — C — A L E
R I E — U — S E S
```

puis le *rectangle dans un mot carré* et le *mot carré dans un rectangle* :

```
N A B A B          T R A P A N
A L I T É          R A M E N E
B I D E T          O P E R E E
A T E L E          R A N E E S
B E T E S
```

Enfin, dans le même ordre d'idées, le *carré à rectangle latéral* (exemple de gauche) et le *carré à rectangles jumeaux* (exemple de droite) :

```
H A R A S          S E M A T
A M E R E          E G A R E
R E V E R          M A N E T
A R E T E          A R E T E
S E R E S          T E T E R
```

MOTS EN PARALLÉLOGRAMME

Le *parallélogramme* prend les deux formes suivantes :

```
R E S S A C              A M O U R S
 S A U V E R              T R A I N E
  S E R R E S              C E R I S E
   R I N C A S              S O N O R E
    L E U D E S              V E N I S E
     E L I M E C              G A L E R E
```

qu'on retrouvera évidemment dans le *parallélogramme syllabique* :

```
ME NA GE                    SE MI RA MIS
 GE NE RA                    AR RE RA GES
  SE ME LE                    LA MA NA GE
   RA SA DE                    DE BAN DA DE
```

Le *parallélogramme à mots décroissants*, formé de deux triangles accolés, et le *parallélogramme à double acrostiche* réalisent deux cas curieux à signaler :

```
    D A M E S              C A L S
     D A M E S              E R I E
      D A M E S              S O I N
     D A M E S              A I L S
    D A M E S              R U S E
```

DES JEUX D'ESPRIT 143

Deux à deux, nous aurons les *parallélogrammes jumeaux* (exemple de gauche), ou bien, combinant le parallélogramme et le carré, le *carré à parallélogramme central* (exemple de droite) :

```
            C O R N E              M A T E S
          P O S E E                A R E T E
        P A R E Z                  T E T E R
      F A I N E                    E T E T E
    C O R N E * M U S E S          S E R E S
              M U N I S
              F U S I L
            M U R E S
          M U S E S
```

Enfin, le *parallélogramme à grille*, dont nous ne donnerons qu'un exemple, terminera la série des parallélogrammes.

```
            P R O V E D I T E U R
            L   R   N   R   R
          E R A T O S T H E N E
          M   N   P   O   F
        T R A N C H E F I L E
        A   I   H   S   L
      F E U I L L E T A G E
```

MOTS EN TRIANGLE

Nous retrouvons les mots en triangle dans cette catégorie, avec la possibilité d'en figurer toutes les formes en n'importe quel sens :

Voici d'abord le *triangle rectangle* :

```
C A P A R A C O N        M A T A M O R E S
O G I V A L E S          F A R I B O L E
L E V I T E S            S E N E G A L
I S O L E S              C E R A M E
M I T I S                R O T I N
A L E R                  N O T I
C A R                    N E T
O S                      S E
N                        S
```

Puis le *triangle isocèle* plus difficile à construire si on le présente sur la base :

```
C A L O R I M E T R E              C
  B A R O M E T R E              V A R
    C A B A L A I              B E S A S
      L E G A T              P A R T O U T
        S E S              D A N S E U S E S
          S              S O R C E L L E R I E
```

DES JEUX D'ESPRIT

Les mêmes figures pourront être présentées sous la dénomination de *triangles croisés en quinconce*. Exemples :

```
C O L O M B O
  C O L O M B
A G I T E E        P A L A T I N A T
  A L I S E          C A R A P A C E
R I M E R              S E P A L E S
  N I C E                N A T A L E
A V E Z                    S I L O S
  A V E                      T R I E
C E S                          S O T
  R E                           E X
A S                               N
  D
S
```

ou bien sous celle de *triangles croisés en grille*. Exemples :

```
S E V E R I T E
E   E   I   E
R A R E T E              M
E   I   E              V A R
N O T E              S   R   L
  I   E              P O T I R O N
T E                  R   U   T
E                    T E R R A S S I E R S
```

Enfin, ces figures se répètent sous la *forme syllabique*.

```
PA  RA  MA  RI  BO
  IN  DI  BI  LIS
RI  ME  RI  ONS
  DI  VI  SE                    VES TA LE
E   NE  E                   PAN TA LON NA DE
  GE  NE
TAI  RA
  NE
RE
```

MOTS EN LOSANGE

Pour les mots en losange, nous n'avons pas grand'chose à ajouter à l'étude complète que nous en avons faite dans les figures de la première catégorie ; les modèles compliqués — figures composées ou ajourées — peuvent se construire avec mots croisés ; nous nous contenterons de placer ici les quatre figures simples de *losanges croisés : simple, à grille, en quinconce, syllabique.*

```
                                              C
            V                               C A R
          T O M                             P   R   P
        F I L E R                         M A R I N E R
      R O M O L U S                     P   R   C   L   U
    Z O R O B A B E L               C A P A R A C O N N E
      B U R I D A N                   R   G   T   T   E
        M E L O N                       D E B U T E R
          S I S                             R   R   R
            S                               M E R
                                              R
```

```
            G
          M A
        A R A
      R E V A
    A V A L A
  E A R E N E
A N A T O L E
A V I R O N
  E L I R E
    I S E R
      E N S
        E S
          E
```

```
        RE
      DE VO RA
  PERS PI CA CI TE
      TE TI NE
        ON
```

MOTS EN TRAPÈZE

Comme les mots en rectangle, en parallélogramme, en triangle isocèle, les mots en trapèze n'avaient pu rentrer dans les constructions de la première catégorie ; c'est ainsi qu'on obtiendra le *trapèze symétrique* sous deux formes différentes, selon qu'il repose sur la petite ou sur la grande base, comme dans les exemples suivants :

```
S O L I D A R I T E           S A I N
  C E L E R I T E            M A I R E T
    S O N A T E              M O L D A V E S
      T I N E              S A L M A N A S A R
```

ou bien le *trapèze rectangle (trapèze avec angles droits)*, plus difficile à construire que le précédent : voici un exemple de chacune des formes sous lesquelles on peut le présenter (grande base au-dessus) :

```
C A P A R A C O N            C O L I M A C O N
  S A P I D I T E            A L E V I N E R
    R I G O L E R            N I V E L E S
      S A S S E E            A M A S S E
```

148 THÉORIE ET PRATIQUE

(petite base au-dessus) :

```
        N A P L E S              A M E N E R
      L U N A I R E              M U R A L E S
    L A I T I E R E              E T O I L E E S
  D E S S E R R E R              R E S S E R R E R
```

On obtiendra les mêmes figures avec des *mots syllabiques* :

```
                              RE VER BE RA TI ON
    FRA DIA VO LO              RE  CE PA GE
  IN TER PRE TA TI ON              DE CE
```

Comme pour le *losange*, le *triangle*, etc., les *mots en trapèze* pourront se construire en *quinconce* ou en *grille*. Les exemples suivants en serviront de types, mais il est évident que ces cas particuliers sont plus faciles à édifier, et, avec un peu d'habitude, on arrivera, sans difficulté, à les établir avec des mots d'un plus grand nombre de lettres.

```
        C A N U T              M E G A L O P O L I S
      S I L E N E              T   V     T     T   L
    C A R E N E R              M E N A G E R
  P A L A T I N E              C       G       R
D E L E T E R E S                  M E R
```

Le *trapèze* se prête également bien à l'inscription d'autres figures : les *trapèzes avec carré, rectangle, parallélogramme, losange inscrits* se comprendront assez facilement pour que nous jugions inutile d'en donner des exemples et il en sera de même des *trapèzes ajourés de ces figures*.

Enfin, pris deux à deux, les trapèzes fourniront encore le sujet d'autres constructions : *les trapèzes jumeaux*.

```
          B A T              S U D
        M A R I S          P A R U E
      C E N T R A L I S I O N S
```

et le *double trapèze*. Exemples :

```
      S A S              F I N E S S E
    R E N E E              F O L I E
  C E L E S T E              M A S
```

dont le mot vertical du milieu est commun à deux trapèzes partiels, tout en donnant un ensemble de mots ayant un sens.

LES POLYGONES SIMPLES

Nous allons placer sous ce titre et dans un seul chapitre, quelques exemples de chacune des figures ayant plus de quatre côtés en ligne droite. A part le sens horizontal, la ligne de lettres grasses indique, dans toutes ces figures, la deuxième direction dans laquelle se lisent les mots.

D'abord les *mots en pentagone*, reposant sur la base :

```
      D                    M
     TER                  CET
    CAPET               PARAS
   CAPOTES            CAPITAL
    PETITE             ALOSES
     REVUE              NOTER
      REEZ               ETES
```

ou reposant sur la pointe :

```
     ALEP                SITE
    VOLET               CELER
   ASINES              MARONI
   LEMURES            PALATIN
    SERES               LAPER
     RIS                 SIS
      E                   S
```

puis les *mots en hexagone* :

```
     CHAT                CELA
    OASIS              SALIR
   UNIMES             MINIME
   RANIMER           PARADER
    PEDERE            ADORER
     SERIE             PATIR
      SANS              AIES
```

les mots en *heptagone* :

```
      C
    R A S
  M I D A S                  B A C
M A T E L A S              M A T A M
R E N E G A T            M A L A D I E
S A R A T O F            E T A M E N T
S A C A R E S            S A T A N E E
  S E N E C E              S E R A S
    S A N A T                S A S
      S O L E                  N
```

les *mots en octogone*, avec l'exemple de droite pouvant s'intituler : *octogone en quinconce, à mots croisés* :

```
                                J O B
    C A P                     G A M A
  G A V A S                 R O B I N
M O D E R E S                 R I O M
A D E L I N E               A L E S E
S E N I L E S                 A D D A
  T A N I S                 T I R E S
    S E E                     S E E S
                                S E R
```

Enfin, les *mots en décagone*, que nous avons déjà signalés dans notre première catégorie et que nous retrouvons également ici :

```
      S A C
    C A N A C
  C A R E N A T
A T A M A R A M
P A N O R A M A S
  S E N I L I T E
    S E N I L E S
      S E N E S
        S E S
```

Avec toutes ces figures, *pentagone*, *hexagone* et *octogone* surtout, on peut construire les mêmes dessins que ceux déjà vus dans la première partie. Nous nous sommes contenté d'indiquer ici les figures simples.

LES POLYGONES ÉTOILÉS

L'étoile à six pointes, dont nous avons donné de nombreux exemples dans les mots de la première catégorie, peut se construire également avec des mots différents dans les deux sens : nous n'en citerons qu'un exemple : *étoiles concentriques à mots croisés*.

```
            B
        L   A
    C R O M P E R
      E C O U T E
        H I R A M
      E S A L E S
    T E N A R E S
        S   E
            S
```

Cependant, on pourra ici donner la forme suivante, soit pleine, soit ajourée : celle-ci ajourée d'une croix blanche :

```
                C
            A O D
          I V R E S
      V E R I T A B L E M E N T
        N E R O N   L U I R E
        S O N T     E L N E
        N                 I
        B I A S     P A M E
        B I E R E   A M U R E
      P A S S A G E R E M E N T
            L U R O N
            R I S
                C
```

Enfin, *l'étoile à huit pointes* :

```
            E
          J E
      C A L I N
        S A L I
    S I M I L O R
        I V A N
      L I M E S
          A N
            E
```

LES MOTS EN CIRCONFÉRENCE

Les *mots en circonférence* sont formés de telle sorte qu'ils doivent d'abord donner un mot à lire, suivant une circonférence, puis d'autres mots qui sont tantôt les diamètres, tantôt les rayons de cette circonférence. Le sphinx devra donc spécifier à quel cas appartient le problème qu'il pose, et dire par exemple, pour la figure suivante : *Mots en circonférence (diamètres).*

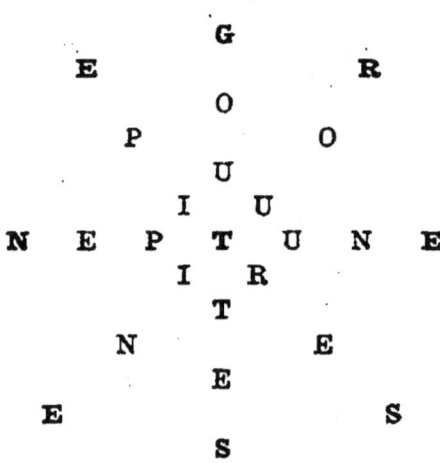

et pour celles-ci : *Mots en circonférence (rayons).* Les rayons se liront, soit en allant du centre à la circonférence (*exemple de gauche*), soit en allant de la circonférence au centre (*exemple de droite*).

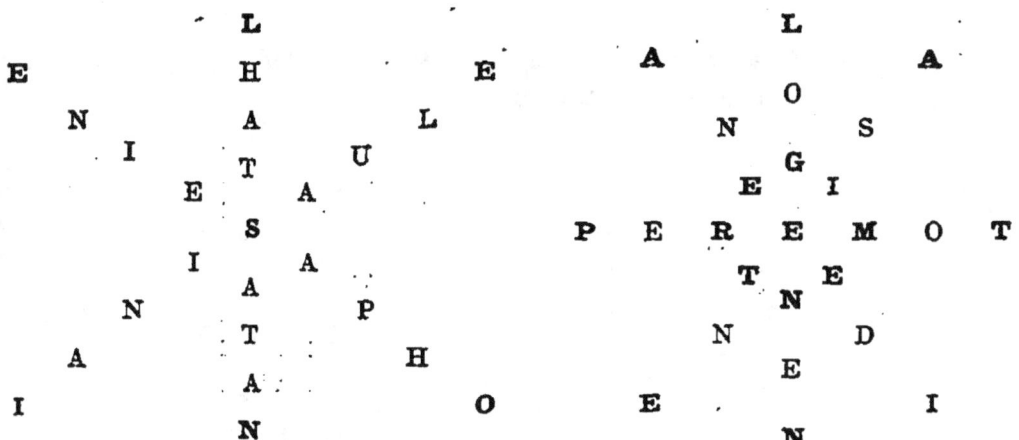

A propos de ces mots, on peut faire tout de suite quelques remarques qui ont leur importance. D'abord, les rayons comme les diamètres peuvent varier de nombre et, en règle générale, la construction sera d'autant plus difficile que les rayons de ces diamètres seront composés de mots plus longs ou plus nombreux. De plus, les circonférences peuvent être *concentriques*, comme dans le dernier de ces exemples, où on lit extérieurement : *palatine* et à l'intérieur : *régiment*.

On remarquera d'ailleurs qu'il serait possible de présenter d'autre façon *les mots en circonférence*, qui ne sont à vrai dire que des *mots en acrostiche*. Ainsi avec les *mots en circonférence* (*diamètres*) si nous disposons ces diamètres de façon à en faire un rectangle :

```
N E P T U N E
E P I T R E S
G O U T T E S
R O U T I N E
```

nous lisons le grand mot sur les côtés et nous constatons que le centre de la circonférence est effectivement représenté par une rangée de la même lettre dans le rectangle. Dans les *mots en*

circonférence (rayons) l'acrostiche est mieux défini ; nous aurions pour les deux exemples suivants :

```
S T A H L        P E R E
S A U L E        A N E E
S A P H O        L O G E
S A T A N        A S I E
S I N A I        T O M E
S E I N E        I D E E
                 N E N E
                 E N T E
```

et c'est souvent ainsi qu'on nomme la solution des *mots en circonférence*, ce qui en simplifie la composition typographique.

MOTS EN CUBE ET EN PARALLÉLÉPIPÈDE

On peut étendre aux volumes les figures géométriques de cette catégorie : on aura ainsi pour le *cube* deux façons de le présenter :

```
J U P I T E R
E O           E E
Z U           G U
A   R O M U L U S
B   I   L     A
E   C   U     L
L A T I N U S O
  O   M   I   M
    I E       O O
      R U B I C O N
```

```
          C A S E S
          M A L E S E
          R O S E S I X
          H A N A P E R E
          A T O M E R E S
          N O T E R I S
          A M E R E N
          P E R E S
```

Les mots en parallélépipède se construiront de la même manière, avec cette différence que les mots seront plus longs dans un sens que dans l'autre.

Exemples :

```
    P A L A T I N
    M A R I N E S E
    B A S A N A T O T
    A N E M O N E N
    R A M E N E R
```

```
          R H I N O C E R O S
          E H           E O
          F U           G I
          R   M A S T O D O N T E
          A   E         V     X
          I   M         I     T
          N E P O M U C E N E   R
            I I           T   A
            E R           . A I
              E T I N C E L A N T
```

17

LES CROIX

Nous retrouvons ici toutes les croix étudiées dans la première catégorie : la *croix grecque* et la *croix byzantine* :

```
                                            M
            P E C                         M A R
            A R A                         I D E
    D E P A R E R             B I N A G E S
    E P A T E R A         C A R A P A C E S
    S I L E N E S             C A R O L U S
            E R E                         E L A
            S A S                         T A S
                                            M
```

la *croix de Saint-André* :

```
O S T             L O T     S I C                 A R E
C I E L         M A R E     S A C             M A L
    R O C     A I S         F R A N C E
        F R A N C E             M A R I N
            E M E T                 E M E T
            A M I T I E             A V I S E
            E R E   F A T         A M I T I E
    L I C E       U R E E     A N E           E T E
E L U           I N N       N U E               F U T
```

et la *croix blanche dans une autre croix de Saint-André* :

```
  R A C I N E             D A M A S E
   A I   A A           R E     N E
    D O   T E         N A · F I
     N O   U R I     C O
      R E   U       T E
       L I         B A
       M A       P · C E
      S I       T O C   N E
     I A     L A   O G     T E
    A N   I O           E U   L O
   A S O P U S             R A D A M A
```

Pour la *croix de Malte*, qui se construit de la même façon que nous avons déjà indiquée, il faudra, au lieu de croiser le même mot, croiser deux mots différents ayant une ou plusieurs lettres communes au centre. Choisissons, par exemple, *miser-i-corde* et *colon-i-sable*, et nous aurons, avec quatre triangles isocèles différents, le modèle suivant :

```
        D E C I M E T R E
        C   S A R I G U E   R
        A S   R A S E E   S E
        R I S   N E E   S E S
        A R A N   R   P A L S
        C O L O N I S A B L E
        O T E S   C   R I E N
        L E E   M O N   N E T
        E R   L E R O T   S I
        R   C O R D I E R   R
        D E S S E R R E R
```

Sans nous arrêter davantage aux fantaisies que l'on pourrait construire à l'aide de ces quatre sortes de croix et dont nous avons indiqué les plus jolies dans les constructions de la première partie, nous passons à quelques autres croix qui n'ont

pu y trouver place : *la croix latine*, *la croix de Lorraine*, les *mots périmétriques en croix*.

La *croix latine* a ses branches inégales. A cette figure se rattache une sorte de question assez peu intéressante qu'on intitule ordinairement : *Mots en croix*, et que nous mentionnons d'abord pour être complet, et aussi parce qu'elle se présente assez fréquemment. On brouille les lettres de deux mots éveillant une idée commune, deux prénoms, deux noms de fleurs, un poète et son chef-d'œuvre, etc., etc.) ; on forme avec ces lettres ainsi brouillées une croix que le devineur doit imiter avec les mots rétablis. Si l'on n'indique pas à quel ordre d'idées appartiennent les deux mots à rétablir, le problème présente l'inconvénient de se prêter à plusieurs solutions : il vaut mieux, à notre avis, donner cette indication. Exemple :

Solution :

```
          A                          F
          C                          A
    P O E O T              P I L O N
          F                          C
          I                          O
          L                          N
          N                          E
          N                          T
```

Ici reposent d'aventure
Deux artistes d'un grand talent,
Dont le génie étincelant
Jadis honora la sculpture.

Exemple de *croix latine* :

```
              S A
              E N
        H O M A R D
        A R I C I E
              R A
              A L
              M I
              I F
              S E
```

Croix latines blanches dans un losange, dans un hexagone.

```
                E                                    C
              I L E                                V A R
            P L A T A                            M I L A N
          P A L     A R C                      C A R     V I L
        M A T E       T E L L                H A L E       E D I T
      C A R             A O D              A N                 M A
    H A R E N G       R A M I E R        M E N A           A L I X
      B I N E R       A M E R S          A V E C           R A T E
        E T R E       S O U S            C A R O           A M E R
          S O L     S U R                  S O N         M E R
            N O T E R                        N I A I S
              T E S                            T A S
                R                                R
```

On pourrait multiplier ces exemples de *croix latine blanche* et l'inscrire dans d'autres figures, nous préférons passer tout de suite à *la croix de Lorraine*.

Nos lecteurs savent déjà ce qu'on entend par *croix de Lorraine*.

```
              B A C
            N A B O T
          I S S U E
              S A L
        E G A L E R A
        S O N O R E S
              O N O
```

Dans notre premier chapitre des constructions, nous avons vu comment on pouvait l'obtenir, ajourée, en combinant quelques mots carrés; ce n'est guère, en effet, que sous la forme de figure ajourée qu'on donne cette croix : voici la Croix de Lorraine blanche, dans un *rectangle*, un *losange*, un *octogone*.

```
        I N D I V E S
        N I A   A N E
        T O N   N O N
        E B       U T
        R E A   D E I
        R           N
        O R B   A S E                        N
        M E A   M I L               R I O
        P A R   B A L             L A   D O
        U L T I E M E             T A S   E S T
                                L           D
                              H A N A P   S I D O N
                              D O M I N O   O D O R A S
                              G O B E L E T   C A N E T O N
                              T E               A N
            R O S A          S A B A S   L A V A L
          M I   P O          S A R A     A N I S
        N E Z   I R A          C A B     V I N
      D O       D O            N A       A S
      R O C   A P I            S E L
    A M E R E   A I M E R          T
    M I         R U
    A N         E N
        O M E R   A Z O R
        I L I   V A R
          U R   E N
          E R I C
```

la croix de Lorraine blanche dans un dodécagone :

```
                    P E R O U
                D U R U   L A C
              A M E N E     E V O H E
              G E M I T     M A R E T
              V A N I T E   A L A R I C
              E L U           I R A
            A N A I S         E T A P E
            M E R S             A G A R
            P R I E U R E     A L L I E R A
            L A C E R E S     H A U S S A T
            E B                         C O
              L U                       P O
              E                           O
                P I R O N     T A R O T
                O L I V E     E L I S A
                  T E R   O   N E Z
                        F I C H U
```

DES JEUX D'ESPRIT

Nous terminerons ce chapitre par *les mots périmétriques en croix* : ces figures sont très faciles à composer, puisqu'il suffit que deux branches voisines aient une lettre commune ; on remarquera de plus, qu'à un moment donné, les mots doivent se lire de de droite à gauche ou de haut en bas.

Mots périmétriques en croix :

```
            E R A T O                     A B E L
            T     A                     . N     I
            I     S                       T     S
            L     I             T A R E     E T A T
R O U T E     S A L E P         R     ,           A
E                   A           A                 R
T                   R           P O R T     T O L I
S                   O           E           E
E T O L I     T O I D I         R           T
        D     I                 U           A
        N     B                 E           N
        U     I                 L           O
        L E I R A               F R E S
```

LES CONSTRUCTIONS

EN SILHOUETTES VARIÉES

Dans ces derniers temps, les amateurs de jeux d'esprit se sont amusés à reproduire, à l'aide de mots se lisant dans les deux sens, les silhouettes des objets les plus variés. Ces constructions sont donc en nombre illimité, d'abord à cause de la grande quantité d'objets qu'on peut représenter ainsi, et surtout parce que la même silhouette peut admettre les dimensions les plus variées et les formes les plus diverses.

Envisageons d'abord la construction même. Le Sphinx devra d'abord, sur du papier quadrillé, reproduire en pointillé une silhouette qui rende de façon non équivoque la forme de l'objet à représenter; il remplacera ensuite les points par les lettres donnant des mots dans les deux sens, et il évitera les mots tronqués.

Passons à la légende. Pour ces constructions fantaisistes, il est presque indispensable de l'accompagner du pointillé de la silhouette. En effet, nombre de personnes qui s'amuseraient volontiers à deviner ces constructions, sont tout de suite découragées, lorsqu'elles ignorent quelle est la forme au juste qu'elles doivent obtenir comme résultat. On peut, il est vrai, et c'est même préférable toutes les fois que c'est possible, consacrer une partie de la légende à l'explication de la forme générale de l'objet représenté, ou tout au moins indiquer à quelle partie de la silhouette s'adapte telle ou telle catégorie de mots définis. Ainsi, prenons le *mot en*

lampe, dont la solution se trouve page 186, il est évident que sa légende, présentée comme il suit, renfermera des indications absolument suffisantes pour permettre à n'importe qui de trouver cette solution.

Commençons par le haut, *un carré de trois mots*:
Lettre à lettre: occupé; pronom; chez nos oiseaux.
Pour *l'abat-jour*, mettez: un peu de temps; colère;
Rongea; futur; dire oui. Dans l'autre sens: en chaire;
Préfixe; chevalier..... de Beaumont; mendiant
Par Ulysse tué; figure; endroit riant;
Musique ou bien peinture; un bon vin; dans la terre.
Un *rectangle* fera de la lampe le verre.
Il est urgent pourtant de placer tout d'abord
Cette lettre isolée : une tête de mort.
Donc en horizontale : un livre de lecture ;
Fureur; une île anglaise; un point de la nature.
Et verticalement : chéri; membre; adjectif.
En *quinconce* au-dessous : quelque chose d'oisif ;
Pronom; sert à montrer; épandit; conscience;
Autre pronom; et puis un peu de patience.
A gauche... d'épandit, un petit mot, lecteur,
Vous donne incontinent votre régulateur,
Que vous pourrez tourner à l'aide d'une pomme.
Plus bas que ce quinconce: un pied de gentilhomme.
Passons à *l'octogone*, et ce sera fini :
Minéral très utile; un passé défini;
Connu du boulanger; pressé; vivifié;
Victoire des Français, et saison de l'année.

Si vous avez suivi ce qu'ici j'ai conté
Vous devez reconnaître, à ma douce clarté,
Qu'il s'agit, en effet, d'une lampe superbe
Et que le tout se tient à l'aide d'un proverbe.

Une excellente idée, et qui contribuerait beaucoup à rendre le problème plus joli, serait d'en composer la légende en *vers figurés*, c'est-à-dire en vers dont les longueurs combinées donnent la forme d'un objet, laquelle serait dans ce cas celle de l'objet représenté. Nous reconnaissons d'ailleurs que cela est loin d'être toujours possible. Enfin, étant donnée l'incohérence produite par ces définitions, forcément abrégées, qui composent la légende, incohérence qui ne laisse plus à la légende aucune forme poétique, nous ne voyons

aucun inconvénient, pour notre part, à ce que cette légende soit donnée en prose.

Les explications qui précèdent indiquent à l'Œdipe la marche à suivre pour deviner les problèmes de construction de cette espèce. Si le pointillé lui est donné, il n'aura qu'à suivre ligne à ligne en remplaçant les points par les mots qui répondent, d'après lui, aux définitions de la légende ; si le pointillé n'existe pas, son premier travail sera d'essayer de le reconstituer d'après les indications générales données, ou bien si elles manquent — ce qui est un défaut, à notre avis — en tâtonnant et après avoir compté le nombre de mots à mettre en place, suivant l'horizontale et suivant la verticale.

Il ne faut donc pas penser donner une liste complète de ces jeux d'esprit : cette liste n'existe pas. Cependant, la collection qui suit est de nature à rendre service à l'Œdipe, en lui fournissant certaines indications qui le mettront sur la voie pour la configuration de tel ou tel problème, au Sphinx en lui offrant la forme d'un problème auquel il n'avait pas pensé.

Pour la commodité des recherches, nous avons rangé ces constructions par ordre alphabétique et elles constituent ainsi le plus complet des vocabulaires qui aient été composés jusqu'à ce jour dans ce genre de récréations.

DES JEUX D'ESPRIT

```
                    U R I
                  A T A L A
                N U    S O L E
              E E         T I T E
            T E             B A L A
          M E T R O P O L I T A I N
            T E                 M E O N
          O R                     U V E E
        P A R I S               E X I S T E R
```

Aérostat

```
                B   A   C
              B A I F
          C A B L E
            A N T I
          I L   I   O N
            L E   O N
              E   M U
            L E N A
              E
              O           L

            N A C E L L E
              S E R I E
                T E T
```

Ailes de moulin

```
  S E L A M       S           H E L A S           E
    N O V I     P O             S I R E         S A
      S I S   C A L             S E M       D A M
        S E M A G E               T I R A D E
  L I B E R A L E S             S E M I R A M I S
  A N I S A S                   E P I N A L
  C E S   B O L                 C I L   M E R
  E S     L I O N               T E     I R A N
  T       E N T E R             E       S A T I N
```

Alcarazas.

```
                                  L A C
                                  N I S A N
        B A B A                   U T   N I
        L   A                         O C A
        I   L                     L I T O R N E
        M   A                     A L E N I E R
        E   N                         S
      O N C E                         T
      B U T E R A                     A
      U T E R I N       R A C E       N           P A R C
    T R U I E S         A N A         T           D I E
      E S O N           G A D         I           E S T
        E N             E   I O       N           E N   E
        E S S E             C O N D O R C E T
                            R O U P I E S
                            E C L O S
                                  E
```

Ancre

(included above)

Angle dièdre.

```
            V
        S   O C
      C A L A S
      E L U N E
      S E M E R
      A R E P I
      P O S I N
      E   N N E
      E       E
```

Arc de triomphe.

```
      A N A T O M I S E
      C A R O T I D E S
          S E R E R E S
          A N E   S A S
          L E     L I
          I R     I L
          T A     S E
          E S     E S
```

Arrosoir

```
              A R A
        L     P R E T A
        A U   A R A T E R E
        C   P R O L E R   N
            I A S I N E   T
              N E T T E T E
              A R E E S
```

As de carreau, (voir mots en losange). — As de cœur.

As de pique.

```
                              C
                            B A L
                           G A R A T
        P O      A A      H E R I T E R
      S A B I N U S      F E L I C I T A S
      E P O N I N E      A V E L A N E D E
        A L O S E        E S   T     R E
          E U E                U
            I                A R C
                           A M E R S
                         A L I S I E R
```

As de trèfle.

```
                    E S T
                  E V E I L
                  S E N T I
                  T I T R E
          A S A   L I E   E T E
          A R E N A   M   E R A T O
          S E N T I M E N T A L E S
          A N T A N   N   E T E T E
          A I N       T     O S E
                    T A S
                    F I L E R
                  C A R E M E R
```

———

THÉORIE ET PRATIQUE

```
A C A D I E N
A L E   S O C
S E L     D O T
E V E   S O U
M I T R E S
A N E   C I D
T E R     T I R
E R E   L E A
A R A S E E S
```

Balances.

```
            A
    C A R A P A C E S
    A A     L       L A
    S   B   A       A R
    I   A   T   V   L
    N   L   I E     A
O R A N G E S   S A V A N T
            S
            E
            M
          B E C
        D O N O N
      R E N T R E R
```

```
            M
            A
        S E M I R A M I S
    E C U             C E P
    R E R             I N E
  P V P               E E C
  E O L               N   G T
  N L I               C A   R
  T E T A N O S   E G A L I T E
  N I N U S         O T I T E
  R A S             E T E
```

DES JEUX D'ESPRIT

Bannière

```
            S
         A     E
       M         L
     O             A
   S                 M
 S E P T E N T R I O N
   P A I N     R U E R
   T I G E     I E N A
   E N E E     O R A L
   N                 E
   T R I O     S I A M
   R E E R     I N D E
   I E N A     A D E N
   O R A L E M E N T
   N O R M A N D E S
   O S E E     E O L E
   R E Z         N I D
   M E             E A
   A               N
```

Bateau.

```
           P
         O N D E
           N U E S
           T
         C A P
       C O U R S
       B O R D E E S
           E
   P E R I M E T R E
       N I V E L E E
         S E R A S
```

Battoir

```
   D E C A P O
   E T A L A S
   L A P I N E
   A L I Z E E
     E T A L
       U R I
       L I N
       E N E
         S E
```

Bêche.

```
         P
         L
         A
         T
         E
         S
         B
         A
         N
   J A R D I N S
     B I E R E
     O S E
```

Bilboquet.

```
          R       E
        F A
      B A L E         S
    F A R I N E         S
    A L I Z E S
      E N E E             A
        E S
          J             S
        P O
      F E E           S
        O R       E
      A U X
      L I
      I F
      C I
    D E C I
  A U R E L E
```

Bougeoir.

```
                R
                E U
              P A R
              E V E
              C I L
              U N I
              L E E
              E R E
            E B A T     C O R
            T A R E     O   R
      E L E C T R I Q U E
```

Bois de lit.

```
L I                  J A
A N                  U B
I S                  V A
N O S           M    E I
E L A B O R A T I O N S
R E G E N E R E R A I S
I N A C C E S S I B L E
E T                  E R
```

Brancard.

```
      D E L I M I T E R
        A V E N U
        V E R S E
      B L E S S U R E S
```

DES JEUX D'ESPRIT

```
        M A T       C
      P I R A T E
    C A S       E N
    A R E         T
    P A R
    O D E           A
    T I R       I   F
      S E S E L I N
      S A S       N
```

Cabane

```
      N
    S U E
    T U I L E
T O I T U R E
    U T   D I
    R E   E N
A S S I S E S
```

Calebasse.

```
      C A B
    C O L I S
    A L I S E
    B I S E S
      S E S
      C A D E T
  S A T I N E S
  E D I L I T E
  S E N I L E S
      T E T E S
        S E S
```

Cachet.

```
          D O V
          B O X E R
        D O M I N E R
        O X Y G E N E
        V E N E R E S
          R E N E S
          R E S
          C   A
          A   N
          C   I
          H   E
          E   R
          R
        O T E R
        R I D E
          R I
      E G A L E S
      L E G E R E
      A L E S E R
```

49

174 THÉORIE ET PRATIQUE

Les candélabres.

Calice

```
                                B                              B
                                O                              O
                                U                              U
                     A G E                           A G A
S T E P P E S       R I S                           N I A R
  E T A I S         C E T                           S E R
  M A R I S           S U I F S
  P L A G E S          I D A
  S O L E S            V E R
      N I S            E S T
        P              O R A N
      D O N            R O T I
        M              A T R E
        E              N I E R
      A N E            A V A R E
  A V E N T            P A R I S
C H A S S E R        M I N E T T E
                      S I          N E
```

```
                  C A C U S
                    V A R
                    E T E
  C A P E T         H         R A C A N
  S E P             F E U       M E R
  A P I             R           E S T
    I               I           A
  I N O             N           C R I
      ' C H A R L E M A G N E
                    D
                    E
                  A M E
                  S E N
                    D
                    I
                    C
                  R I T
                P E S E R
              B O O Z   R U T H
              C A V E   E R E S
              E R E     E U E
```

DES JEUX D'ESPRIT

Chaise.

```
        D E P A R T
        E T A G E R
        L A M I N A
        A   A R I C
        S       C A
        S       A S
        E V A S E S
    A   M E R E S I
G U E R E T   T   E
A   N       U   R
M   T       B   E
I           A
N           L
```

Chapeau.

```
            M O L L E T
            O R E A D E
            L E S T E S
            L A T E N T
            E D E N T E
    A T T E S T E R A S
```

Cinq.

```
        F R A N C E
        L E G U E R
        A N E S S E
        N I
        D E
        R E S T E
        E S T A M E
                B L E
        A L   R U T
      O R E   A D A
    C A B A S S E T
        M E R I S E
        L E S E
```

Clef.

```
      R O T
    M A U R E
    O S   A L I M E N T E U S E
    U S   M I N U T I E U S E S
    T I R E E       O R E E
      S E R         S E R S
```

Clou.

```
          R E
        S E X E
        N I
        A L
        L E
        E
```

THÉORIE ET PRATIQUE

Les cocottes.

```
    I F
    M A I
    F O U R                                       M
S A L M A N A S A R       M O N T E V I D E O
        M A T E L O T         S A I S I N E
        B I N O M E S         B R I D E R
            E P A T E R               A G E
            A T O M E S               M A
                R E S                 E
                  E N
                    R
```

Ciseaux.

```
        S                           P
        O C                         E
        N I L                   S A C
          E O S               P U R
            S E P             V I S
              C A L         B E C
                S E M   P A R
                S O I E S
                  D O L
                  C E   O R
              S O I N   P A O N
          B A R C A   O T H O N
        S E     E T   N A   O S
        U R     R U   E T   T A
        R E     O R   S I   E S
              T A I N E   E N T E R
              U S E         E A U
```

Corbeille. *Coupe.*

```
          K E L                         A N O N N E R
    C         M                           E T U I S
  N           A                           A I L
  I             N                             T
W E S T E R M A N N                       A S S E Z
M A R M E L A D E
  D O R M E U S E
    S O U R I R E
      L O U T R E
    A C R E T E S
  M O U S S E R A
```

DES JEUX D'ESPRIT

```
A C A D I U S
A G E   S E C
M E R   M A S
A S A   I N O
R I T   N I D
A L E   A N A
D A N   O R E
R E S T E R A
```

Deux.

```
    C A S
  L A P O N
S E N I L E S
U S E   E R E
    V I F
    P E L
    P A R
S E V I L L E
A R E T I E R
C A R E S S E
```

Diapason.

```
I L      C A
N E      E S
D O      L I
I N      I N
G O      B U
O R      A S
  A C A T
  A L
  P I
  A B
  R I
  A F
  C O
  O R
A N A L
U N I E
  E N
```

Drapeau.

```
C A P I T A N
A R E   A R E
R A T   P A N
A G A   O B I
V O L   N I E
A N E S S E S
N
S
E
R
A
I
L
```

```
A C A D E M U S
A B E       N E
S E L         L
E V E   N
M I T R E
A N E   Z
T E R       S
E R E     M A
A R A S E R A S
```

LES ÉCHELLES

Echelle comtoise. *Echelle simple.* *Echelle de perroquet.*

```
      M                                    S E M
M A Z E P P A                                E V E
      P                                    C A P
  M E C H A N T                                H I E
      I                 A       R          A L I
  M A R S Y A S         M I L O                S O T
      T                 S       T          F A T
  C O L O S S E         T A N T                O D E
      P                 E       E          S E P
  M A N H E I M         R U E   R                H
      E                 D       D            M E S
      E L A             A N N   A          B A L A I
    A R E N A           M       M          T E R E N C E
  T R E S S A N                            N E C E S S I T E
T E T         R I Z
```

Ecu. *Entonnoir.*

```
A M E N I T E                A T A L A N T E
M I R E S   V                  A V A N I E
I L O T   L E                      E N T E
R O S   S O N                          I O
A N   R A P T                          E N
L   C O P I E                          R I
    S A L O N                          E N
        B E R
            T
```

DES JEUX D'ESPRIT

Ecran.

```
        C   E
      E P   I
    S E L   S
  A R E T   E
    A S I   E
S I L O     S
  R A T     S
  N   O   N
  R   E
      P O N E S E
```

Equerre.

```
        O R E
        C I S
        R O S
        A V E
        M I R
M A R C O M I R
I V O I R I E R
R E S S E R R E
```

Escalier.

```
              C E
              O S
          M A R C
          A N N A
        M A N O E L
          A N O B L I
      C O R N E L I E
      E S C A L I E R
```

Etagère.

```
      I N F L U E N Z A
      N             V
      F A M I L I E R E
      L             R
      U T I L E M E N T
      E             I
      N O U V E L L E S
      Z             S
      A V E R T I S S E
```

THÉORIE ET PRATIQUE

Eventail.

```
            T           
         N     A        
      E           I     
   V                 L   
E                       S
   D  E  T  U  O  O  L  E  O
      I  N  A  I  R  U  O  S  R
            T
```

―――――

```
        A C A D E M U S
          A L E   A N E
          S E L       L
          E V E   N
          M I T R E
          A N E   Z
          T E R
          E R E
        A R A S E
```

Flacon. *Flèche.*

```
                      P              B L A M E
  E S A U           M A              A L I N E
    A N             C A S            A R E N E
    M A           C O N S T A N T I N E
    A T             L I E            E T I E R
  F R O C           E U              E C R A N
E L I M E R           R              I S S U E
B E T I S E
R U A S S E        *Fourchette.*
E V I T E R         O   R
  E N E E         R O C
                  C R I
                  I R E
                  E R E
                    D U
                    E T
                    C I
                    I L
                    M I
                    E S
                    T
                    R E
                    E S
                  T E T
                  A M E R
                T I   R E T
                A     A   R
                L     I   A
                U     N   I
                T     E   R
                A     R   E
```

20

```
        S O N A     O
      M A R I N E S
  C   I L     U S
  A   S A         A
  S   E M
  A   R A   D A I M S
  S   E L     I C I
      S E S E L I S
        C A S E   E
```

Girouette. *Guérite.*

```
    E                                    P
    V E N T S                         S A C
    E P E E                           S E L A M
    N O N                         S E M I N A L
    T I N E                           M I   A T
    A   S I N E                       E N   L U
    I                                 N A   I R
    R                                 C I   S I
S E C                                 E R   E T
C A S E R                             S E G R E
```

Guillotine.

```
    N E S S U S
    A V O I N E
    B A I N   N
    U   S E   T
    C   E     I
    H         M
    O         E
    D         N
    O         T
    N I A I S A
    O R     I L
    S E S E L I
    O         T
    R         E
```

```
        P R O T E      R A P T S
        A N A          B E R
        B E L          R I E
        E R O S I O N S
        L A N   I S T E S
        A I N          O R A
        I R E          N A N
        I S E R E   P E S T E
```

Haltères.

```
    A P T                A R A
    C H A R              E D O M
    A L L E E            A G A V E
      H E R O            D I E U
    P L A N T I G R A D E S
      A R A M            O E I L
    T R E N E            A V E N T
      R O M E            M U L E
      E T C              E T C
```

Huilier. *Huit.*

```
              A                          I L E
              S                        A N O N S
          E S T                        H E S I T E R
              A                        A R E   R I O
    V         I       P                M A N   E N S
    I         S       A                  I S O L E
    N         O       R                      I D A
    C A R     N     O S A                A B E C E
    R A I A S   N   O P E R A          I C I   E T A
    L A N G O U R E U S E M E N T      T E L   M A I
    S I R U S   M   A R E T E          E R I G E N T
    S E L       E   A R E              E T A N G
              A N A                      E S T
          M'A T I N
```

184 THÉORIE ET PRATIQUE

```
                                    C E R F S
    A M A T I                       P E R
    A M E                           A T E
    D A N                           M I L
    A R A                           I R A
    P I N                           N E T
    O N C                 T A       O R A
    L A I               L A·M A     N A N
    A G E               A N E S     D I T
    A M E R E           T R E P A S
                        E R O S
```

If.

```
                E
                L
              R E Z
                C
            F E T E S
                R
        L U M I E R E
                C
                I
              I T E
            A L E N E
```

———

DES JEUX D'ESPRIT

```
A M A T I      J F S
  A M E          R
  D A N        A
  A R A      C
  P I N S O N
  O N C    R O C
  L A I      S A C
  A G E        D I T
A M E R E    A I D E R
```

Képi.

```
  A D E N
  B R O D E
A L E S E R
S E R E N I T E
```

```
            A M A T I
            A M E
            D A N
            A R A
            P I N
            O N C
            L A I         A
            A G E         O R
            A M E R I Q U E
```

Lampes.

Les différentes parties peuvent être reliées par un mot ou une phrase; parfois — et le problème, en ce cas, est moins intéressant — elles sont indépendantes.

```
              O Q P
              Q U I
              P I C
                T
              I R E
            E R O D A
          C O U P E R A
          C O N S E N T I R
                M
              A B C
              I R E
              M A N
              E S T
                S
                C       A
        A       G E T
      P A R   S E   M A
      I       A M   E
                T   E
                A
                L
              F E R
            C O T A S
          F O U R N E E
          E T R E I N T
          R A N I M E E
              S E N E F
                E T E
                                  S O L
                                  O U I
                                  L I S
                                    M
                                  L U I
                                V A R E C
                              R A V I N E S
                            G E N E R A T I F
                                    S
                                  C I D
                                S I L E X
                                  D E Y
                                    X
                                  C A L
                                  R A V I R
                              C A P I T A L
                              A V I D I T E
                              L I T I G E S
                                  R A T E R
                                    L E S
```

DES JEUX D'ESPRIT

Lanterne

```
          E L A
          L A I
          E N S
          N
          T
      C I E U X
          R
      E   B
    U N   E
  L A   O   N
P R. E   N D
B O U G I E
H       I
A       O
L       G
E   A R A   E
N   R O I   N
E C L A I R A G E
```

Lutrin

```
              P
        S   A C
        L E R O T
      P O M M I E R
            E
            N
            T
            I
        J E T
      N E R A C
```

Lustre.

```
          A
        I N N
          T
        L I T
      L E C O N
        S O N
          N
          S
        E T E
  D   E   D       C I D       A U   D
  A   X   E     O A T E I     D T   I
  V A T E L   L E L U D A L   A R I D E
L I B E R T E   F R A T E R S   E G A L I T E
  D O R I A     S O I N S       E L I R E
    I N N   R     N O S         L E T E
        E       E       A           E
          L       C H A N A A N   L
            V         E         L
              A     F L A     I
              S I C I L I E N S
                    N E E
                    M
                  F R E R E
                    U N E
                    T
```

Lyre.

```
M A T                         P I E
  S E C                       S E L'
    R A S     L A     M E U
      L E V A N T I N
        L     B A     E N
        N I   O C         A B
M A S         U R         C O R
O N T         R E         H I E
A T H         D O         E S T
B U E         O N         R E Z
  A N A       N T       A I R
    E S       N I       A B
          B A S S
        G R   I M A I
        T O U   S E L L E
```

DES JEUX D'ESPRIT

```
E S A U           C A D I
  A R A L         R A L E
  L A R T       A S E L
  A   S A C   S   E V E
  M     I R A S   M I T
  A       C A N A A N E
  L         I N N T E R
  E           R E   E R E
E C U           S     B R A S E
```

Maison.

```
          F
        F E R
       S I R O P
      D A N   S A C
     F A R I N E L L I
    T A M A R I N I E R S
       B A L L A D E S
       U N   O R   T U
       C A   U R   R I
       H E M I O N E S
       E R O S I O N S
       R O B     U N E
       O B I     N O S
       N I L     O N S
      O S E E   U S E R
```

Moulin à vent.

```
        E                                        O
      M   S                                    B   B
    A   A   T                                I   A   I
      M   S             A                      N   N
        E   S         A G A                      N   O
                    A   P I A N O   I
                      C O R R E G E
                      O   R     R M
                      N     E R E   P
                      S     R A T   O
                      T     E T E   I
                      A N         R S
                      N             O
                    O T             N M
              A   B   I             N     A   E
            L   S     N             E       T   T
          E   I   A   O             M     I   A   I
            L   S       P L A C I D E       M   M
              A       E L U C I D A N T       A
                    P R E C E D E N T E S
```

———

DES JEUX D'ESPRIT

```
        E C O T                A R T
        A   G E N              E
        P   S O N              C
        A     M E R            U
        R     Z O E            P
        A     I S L            E
        C       T E R
        O       S E
        A N E     R
```

Neuf.

```
          C A S
        L A   E N
      O I L   R O S
      U R I   E T E
        E N   N O M
          S B I R E
              S I L
              S E L
      A L E   I T E
      S O L   M E
          T A X E
```

Niche.

```
                    G
                  M A L
                  C A R O N
              G A R D I E N
                  T I E R S
                  O N   E T
                  N E S T E
```

Niveau de maçon.

```
                  P
                S E P
              M A R I E
            L E I   A A
          C E   S   V U
        R A V I S S E M E N T
        P A P I L I O N A C E E S
          M I       I           E U
        F A       A R E         R U
      D O        N E T             T A
```

```
            M E R
        D I N A S
    C O S   C   A P
    A R E   L I   A
    P A R   E S   T
    O D E   R O   S
    T E R   A N   S
      S E M I S
          S I S
```

Ostensoir.

```
              N
              A
        P A P E S
              O
              L
          C E S
    D E R O U T E
      P E N E E
  E D O M   T R O S
      D E N O N
      G E R A N I S
          Æ B E
              U
              C
              H
          G O   G
              D
              O
              N
            B O L
          C A S A L
      S A L O M O N
      A N E R E T E
```

DES JEUX D'ESPRIT 193

```
        A C A D E M U S
        A L E   I N E S
        S E L       I R E
        E V E   M O R S
        M I T A I N E
        A N E
        T E R
        E R E
        A R A S E
```

Panier. *Perron.*

```
                                    L O T I R
        F E R                       A S I L E
    L       I                   P A T E N O T R E
  O           N                     A M I S   T I E N
S   A P H       O           C A R O N       F A T A L
  B   O     I   S               A M E R       L E V E
    T   E     S             S A T A N         N A S A L
      R   U                 A M O N T         D R E S E
        A   N   E           S E N T E         S E R E S
```

Pipe. *Point d'interrogation.*

```
                                        M A N E S
                                      C A N E T O N
                                    L A         N O S
                                    E S   M     A V E
                                    E S A U     T A N
                  C R O C             E T       I R E
                  A R E N E                     N E
F R A N C       U R I                           R E
R A V I R     A N E                             O U
A L E N E   I L E                             A S
C A R A V A N E                             I
  S E R E I N                               R U N
    E D E N                                 E
                                            N A
                                          H E I N
                                            E S
```

```
          A R C
          B R U I T
          M A T E L O T
T O T           N O M
A R E           A L I
B E L           L E S
A L I           I R E
C L E           T E R
E R G O T E R
  E R R A S
      A S
      U S E R A
      N   L A I E
              T E
```

Quatre.

```
        S A S                       G R E
        K E P I                     A R E
      I M A R                   L I E
    E   I N O                 O I E
  H     R A T               P I N   P A T
C A H O T A G E S           L A S   A G A
        M E R       S E N E G A L A I S
        I R A                       E V E
        I S A I E                   T E S
```

DES JEUX D'ESPRIT

```
A M A T E U R
  A M E   R E Z
  D A N     P O T
  A R A     N O E
  P I N S O N
  O N C     S A
  L A I     E V E
  A G E     S E L
E M E R I   C A S
```

Le Roi et la Reine des échecs.

```
M E D O C                    O D E
A L E S E                    D E S
  U S E                      E S T
  E                          E
D A M A S                L I M O N
  P                          P
O U R S E                P E R S E
  I                          I
V I S A S                C A S E S
I S O L A                A G O R A
L A N I S                S I N G A
L U N E S                T O N O N
A R E N E                E T E T E
  E R E                      A R E
  A                          A
O V I N E                L A I T E
R U S E S                A N S E S
```

Rouleau.

```
          C U L T E
          U S A I T
      D E L A B R E E S
      E   T I R E T   A
      M   E T E T E   T
      O           A
      N A R R A T I O N
              M
              A
            A L E
            B A N
            E R E
            L I E
            C
```

Ruche.

```
            O D E
              E
            O C A
          A S I N E
        C R E M E R A
      D E C R E T E R A
          R O T I R
          E T R E S
          T I E D I
          B E   I O S
          R E S T E N T
```

```
            · C I L   F
              S A L A D E
        S E P       E T
        A L I         E
        C O T E
          N A G E
            L A M A
              L E V E
      S       R A T
      A         I R E
      V E R I T E
      E   U S E
```

Sablier

```
D O N A T A I R E
  S E R R U R E
E   S T A D E     N
    A I E
M       T         F
      C A L
O   C O B A D     E
    C O U L O I R
S E R P E N T E R
```

Salière.

```
              J
            S E L
            J E U N
            U
T O U R T E R E L L E
A T R E   R   S I O N
    A I           E T
```

Sept.

```
    S A L A D I N
    E L A   L O
    P I   E R E
    T   B A R
        A M E
        S O C
        I N O
        S E L
    H Y M E N
```

THÉORIE ET PRATIQUE

Siphon.

```
                M
            R   A   R   E
        A   E   R   E   N   T
    C H A M P           E U
            C   O
            T   B   A
            I   L   A
            O   I   N
            N   C   A
            N   A   I
            A   I   E
            I       S
            R   O
            S   S
        S E R E S
```

Six.

```
                        B L E
                    C           A R E
                M   A           S I X
            C O A R           E
            A R A P   I   D E
            S A E   L A
            S E C   M A S
                S   O N
                    N
```

Suspension.

```
                S
            I   A
        M       L
    O           A
N               M
I               I
D               N
E R Y S I P E L E
  E V I T E R A
    I C A R E
      A L T
      R I E N
      D E S
        N
```

```
            R E S S A S S E R
            A A   E P I   A A
            T     M A R   T
                  I N O
                  R A T
                  A G E
                  M E R
                  I R A
                  I S A I E
```

Table. *Tiare.*

```
                                              S
              C A M P I N E                 P I E
            R A M O L L I R                   X
            C A D E N A S   R                 I T E
        L I S E R O N     R O D           V O E U X
        I       T     N   O D E           A       E
        T             T     E             C L E M E N T
        R             E                   A S       I A
        E             U               A N A X I M E N E
                      R               N A           E T
                                      A L E X A N D R E
```

 Trois.

```
                                      S A S
        C A P I T A L E             B A R A C
        R A I S I N E               B A C T R E S
        I       R E                 A I R   R U E
                A A                 N E E   E T E
                C R I N                 A G A
                E L A M                 B R U
            A     L I A S               C E S
            I V E E T R E           B I S   M A L
            F E R U R I             A S A   I L E
                C I D R E           C A B A N I S
                N E S               R A M E E
                                    S E S
```

```
A B A R E     E C U
  A N A       A
  S E M       R
  A M E       D
  N O N       I
  A N E       N
  T E R       A
    S A M U E L
      I E N A
```

Un.

```
        M A T
      A A M E
    L   D A N
  E     A R A
        P I N
        O N C
        L A I
        A G E
      A M E R E
```

DES JEUX D'ESPRIT

```
A C E R E         E C U
  A X E           E
  R A S           R
  A M I           I
    V I S         S
    A N T I
    N E E
      E R
        S
```

Les verres.

```
C A V E S
A V A L A
V A L E T
E L E V A
S A T A N
  S A S
    I
  A L E
    L
  S E L
V A S E S
```

```
C A M A L D O L I
  L A B O U R E
    L I N N E
    A G E
    A
  A N É
  S I S
      M
      I
    E T E
  E T E U F
```

Vilebrequin.

```
    C O I
  M O R N E
  A M A N T
    A N E
    A A
    V E R
    U N E
    A A
    L I E R R E
  E S S E U L E
        A N
        B A R
        A G A
        S E M
        E N S
        P O
    E V A   O S
  M E N T I R A
  O R N E N T
  I R E
  U
  E
```

```
P A R I S        E T R E           P A R M E         E P I
  N I D            E               A R A           A
    T E L          S                 R I T         R
      M I E S                          I D A   I
        E A U                            S E S
        S U I E                            E C U
      S     F A T                          L A C
    E         U R I                          A L E
E R S E     E X I L E                    A M E R E
```

Yacht.

```
            L A C
            U N I
              R
          P L A C A G E
          D R A G O N
          F A I S A N
        D O M E
        · C A R N A C
          N E U T R E
            S E R I N E
B O G         S E P T U M     V A N
  C A S E         T         D O S
    P E N N A T I F I D E S
      C O U R R O U C E
        S E C A N T E
```

```
D E R N I E R
O S     F I N
T       E L A
        S E L
        A V E
        D U R
      C R E         P
    S O C         M A
L E T T R E S
```

Zéro.

(Voir mots en O).

———

ERRATUM

45, reconstruire ainsi la figure du bas de la page, à droite :

PAN
VES TA LE
PAN TA LON NA DE

TABLE DES MATIÈRES

A

A (mots en).	167
Acrostiche (l').	131
Aérostat.	167
Ailes de moulin	52 167
Alcarazas	168
Anagramme (l')	29
Ancre.	168
Angle dièdre	168
Arc de triomphe	169
Arrosoir.	169
As (les) (cœur, pique, trèfle)	169

B

B (mots en).	170
Balances.	170
Bannière	171
Bateau	171
Battoir	171
Bêche.	171
Bilboquet	172
Bois de lit	172
Bougeoir.	172
Brancard	172

C

C (mots en).	173
Cabane	173
Cachet	173
Calebasse	173
Calice	174
Candélabres (les)	174
Carrés (les mots)	43
Carré (mots en)	139

TABLE DES MATIÈRES

Carré ajouré de quatre trapèzes	82
Carré ajouré d'un carré	57
Carré ajouré d'un losange	62
Carré à diagonales uniformes	46
Carré à rectangle latéral	141
Carré à rectangles jumeaux	141
Carré avec diagonales	46
Carré avec parallélogramme central	143
Carré à voyelle unique	47
Carré blanc au milieu de quatre losanges partiels	120
Carré blanc flanqué de quatre triangles	67
Carré-charade	47
Carré dans un rectangle	141
Carré de l'hypoténuse	54
Carré en équerre	54
Carré en grille	58
Carré janus	45
Carré littéral	47
Carré noir flanqué de quatre triangles	67
Carré palindrome	46
Carré syllabique	45
Carrés concentriques	47
Carrés continus	48
Carrés embrochés	48
Carrés en escalier	49
Carrés entrelacés	49
Carrés jumeaux	49
Carrés liés	48
Carrés successifs	47
Carrés syllabiques en escalier	51
Carrés syllabiques jumeaux	51
Carrés (quatre) en croix	51
Carrés (quatre) en croix avec carré central	51
Carrés (cinq) en croix noire	52 53
Chaise	175
Chapeau	175
Charade (la)	17
Charade alphabétique	22
Charade à tiroir	23
Charade fantaisiste	22
Chevrons	127
Cinq	175
Circonférence	154
Ciseaux	176
Clef	175
Clou	175
Cocottes (les)	176

TABLE DES MATIÈRES

Constructions (les) (*1^{re} catégorie*)	39
Constructions (les) (*2^e catégorie*)	129
Constructions (les) (*2^e catégorie, suite*) silhouettes variées	164
Coquille	37
Corbeille	176
Coupe	176
Crémaillère	65
Créneaux	48
Croix (mots en)	160
Croix (mots périmétriques en)	163
Croix blanche (mots carrés)	63
Croix blanche au milieu de huit carrés	55
Croix blanche au milieu de huit carrés syllabiques	57
Croix byzantine	115
Croix byzantine croisée	158
Croix byzantine ajourée d'une croix byzantine	115
Croix byzantine ajourée d'une croix grecque	116
Croix byzantine ajourée d'un carré	116
Croix byzantine ajourée d'un losange	116
Croix byzantine blanche dans un carré	117
Croix grecque	113
Croix grecque croisée	158
Croix grecque ajourée d'une croix grecque	114
Croix grecque ajourée d'un losange	114
Croix de Lorraine	161
Croix de Lorraine blanche (mots carrés)	54
Croix de Lorraine banche dans un dodécagone	162
Croix de Lorraine blanche dans un losange	162
Croix de Lorraine blanche dans un octogone	162
Croix de Lorraine blanche dans un rectangle	162
Croix de Malte	122
Croix de Malte croisée	159
Croix de Malte avec carré au centre	123
Croix de Malte avec croix byzantine au centre	125
Croix de Malte avec croix blanche au centre	123
Croix de Malte avec losange	124
Croix de Malte avec octogone	124
Croix de St-André	118
Croix de St-André à mots janus et palindromes	118
Croix de St-André ajourée d'un carré	119 121
Croix de St-André ajourée d'un losange	119
Croix de St-André ajourée d'une croix de St-André	119
Croix de St-André avec croix de Malte au centre	127
Croix de St-André au milieu de huit losanges	82
Croix de St-André au milieu de huit losanges en quinconce	87
Croix de St-André banche dans un carré	122
Croix de St-André blanche étoilée	80

Croix de St-André à mots croisés. 158
Croix de St-André blanche dans une croix de St-André à mots croisés. 159
Croix latine. 161
Croix latine blanche dans un hexagone. 161
Croix latine blanche dans un losange 161
Cube (le). 157

D

D (mots en). 177
Damier (mots carrés) 51
Décagone (le) . 102
Décagone croisé . 151
Deux . 177
Diagonaux (mots). 135
Diapason. 177
Drapeau . 177

E

E (mots en). 178
Echelles (les) . 178
Ecran. 179
Ecu . 178
Enigme (l'). 8
Enigme homonymique 15
Entonnoir . 178
Equerre . 127
Escalier. 179
Etoile. 103
Etoile à dix-huit pointes 108
Etoile à douze rayons 112
Etoile à hexagone inscrit 106
Etoile à huit pointes. 110
Etoile à huit pointes ajourée d'un carré 111
Etoile à huit pointes ajourée d'une croix 111
Etoile à huit pointes ajourée d'un losange. 111
Etoile ajourée d'une étoile. 106
Etoile ajourée d'un hexagone 109
Etoile à mots janus 104
Etoile à mots palindromes 104
Etoile blanche au milieu de six hexagones. 97
Etoile croisée à huit pointes 153
Etoile double à étoile blanche. 107
Etoile oblique . 109

Etoile oblique ajourée d'un losange. 110
Etoile syllabique 104
Etoiles accolées, liées, jumelles 104
Etoiles concentriques à mots croisés. 152
Eventail. 180

F

F (mots en). 181
Flacon . 181
Flèche . 181
Fourchette . 181

G

G (mots en) . 182
Girouette . 182
Guérite . 182
Guillotine . 182

H

H (mots en). 183
Haltères . 183
Hélice, double hélice 64
Heptagone (l') . 102
Heptagone croisé 151
Hexagone (l') . 95
Hexagone ajouré de deux parallélogrammes 98
Hexagone ajouré d'un hexagone 98
Hexagone ajouré d'une étoile 98
Hexagone croisé . 150
Hexagone syllabique 96
Hexagones accolés, jumeaux 96
Hexagones concentriques 96
Hexagones en croix noire 97
Huilier . 183
Huit . 183

I

I (mots en) . 184
If . 184

J

J (mots en)	184
Janus (mots)	32
Jeux Classiques (les)	7

K

K (mots en)	185
Képi	185

L

L (mots en)	186
Lampes	186
Lanterne	187
Logogriphe (le)	24
Logogriphe complet	27
Logogriphe croissant et décroissant	27
Logogriphe homonymique	27
Logogriphe syllabique	28
Losange (le)	69
Losange à carré inscrit	71
Losange à diagonales uniformes	70
Losange ajouré d'un carré	75
Losange ajouré d'une croix byzantine	76
Losange ajouré d'une croix grecque	76
Losange ajouré d'une étoile	77
Losange ajouré d'un losange	74
Losange ajouré de quatre rectangles et de quatre triangles	76
Losange ajouré de quatre triangles rectangles	76
Losange ajouré de quatre triangles isocèles	75
Losange à mot générateur	70
Losange à mots croissants et décroissants	70
Losange blanc au milieu d'une croix (triangles)	68
Losange blanc à croix de St-André ajourée	79
Losange blanc entre quatre losanges en quinconce	87
Losange blanc au milieu de quatre pentagones	100
Losange croisé	146
Losange étoilé ajouré de quatre losanges blancs	79
Losange en grille	73 89
Losange en quinconce	83
Losange en quinconce syllabique	83
Losange en quinconce à mots palindromes	84
Losange en quinconce à mots générateurs	85

Losange en deux triangles isocèles 71
Losange inscrit dans un carré. 71
Losange janus. 70
Losange palindrome. 70
Losange syllabique 70
Losanges blancs entrelacés 74
Losanges concentriques. 71
Losanges (quatre) en croix. 72
Losanges entrelacés 72
Losanges jumeaux 71
Lustre 187
Lutrin 187
Lyre 188

M

M (mots en). 189
Maison 189
Métagramme (le) 34
Métagramme-anagramme 37
Métagramme-charade 37
Métagramme continu (chaîne de métagrammes) 36
Métagramme double, triple 36
Métagramme homonymique 36
Métasyllabe. 37
Moulin à vent. 190

N

N (mots en). 191
Neuf 191
Niche. 191
Niveau de maçon 191

O

O (mots en). 192
Octogone (l') 90
Octogone ajouré de quatre losanges. 92
Octogone ajouré de quatre triangles. 92
Octogone ajouré d'un carré. 91
Octogone ajouré d'un losange. 92
Octogone ajouré d'un octogone 91
Octogone ajouré d'une croix 93
Octogone ajouré d'une croix de St-André 93

Octogone ajouré d'une étoile à huit rayons 93
Octogone à mots janus, palindromes 91
Octogone avec carré ou losange central. 91
Octogone croisé 151
Octogone croisé en quinconce. 151
Octogone en grille 151
Octogone en quinconce 151
Octogone oblique. 94
Ostensoir 192

P

P (mots en). 193
Palindromes (mots, vers) 32
Panier 193
Parallélépipède (le) 157
Parallélogramme (le). 142
Parallélogramme à double acrostiche 142
Parallélogramme en grille 143
Parallélogramme à mots décroissants 142
Parallélogramme syllabique 142
Parallélogrammes jumeaux 143
Pentagone (le). 99
Pentagone ajouré d'un pentagone 151
Pentagone croisé 150
Pentagone syllabique 100
Pentagones concentriques, accolés, jumeaux 100
Pentagones (quatre) en croix 101
Perron 56 193
Pipe . 193
Point d'interrogation. 193
Préliminaires 5

Q

Q (mots en). 194
Quatre 194
Quinconce (quatre losanges en) en croix 85
Quinconce (cinq losanges en), en croix. 86
Quinconce (losange en) encadré d'un carré avec quatre quin-
 conces aux angles 88

R

R (mots en). 195
Rampe d'escalier à carrés blancs. 67

Rectangle (le)	140
Rectangle dans un mot carré	141
Rectangle formé de carrés	141
Rectangle en grille	140
Rectangles jumeaux	140
Roi et reine des échecs	195
Rouleau	196
Ruche	196

S

S (mots en)	197
Sablier	197
Salière	197
Sept	197
Siphon	198
Six	198
Suspension	198

T

T (mots en)	199
Table	199
Tiare	199
Trapèze (le)	147
Trapèze double	149
Trapèze syllabique	148
Trapèze en grille	148
Trapèze en quinconce	148
Trapèzes jumeaux	148
Triangle (le)	60
Triangle isocèle	144
Triangle rectangle	61
Triangle rectangle croisé	144
Triangle ajouré d'un triangle	66
Triangle à mots croissants et décroissants	62
Triangle avec bissectrice	62
Triangle avec hypoténuse	62
Triangle avec mot carré	66
Triangle en grille	66
Triangle palindrome	62
Triangle syllabique	61
Triangles accolés	61
Triangles concentriques	63
Triangles jumeaux	63
Triangles soudés	65

Triangles en chapelet 65
Trois . 199

U

U (mots en). 200
Un (chiffre). 200

V

V (mots en). 201
Verres (les) 201
Vilebrequin. 201

X

X (mots en). 202

Y

Y (mots en). 202
Yacht . 202

Z

Z (mots en). 203
Zéro . 203

La Fère. — Imp. Bayen, 13, rue Neigre.

EN VENTE A LA MÊME LIBRAIRIE

Bibliothèque pratique des Amateurs de photographie

Photographie Traité pratique à l'usage des amateurs et des débutants, par Charles MENDEL, 2ᵉ édition, revue et augmentée. 1 vol. de 120 pages avec 80 gravures **1 »**

Photominiature Procédé de peinture des photographies donnant des résultats comparables aux plus belles miniatures et pouvant être pratiqué même par les personnes qui ne savent ni peindre ni dessiner, par L. DONNOY (2ᵉ édition) **1 »**

Phototypie Manuel pratique à l'usage des amateurs et des praticiens, par VOIRIN. Un volume broché avec nombreuses gravures et deux phototypies. (*Hors texte*) . **1·25**

Retouche Traité pratique de retouche positive et négative, par Paul GANICHOT. **1 »**

Ferrotypie Obtention directe des positifs à la chambre noire. Un volume avec gravures, par F. DROUIN (2ᵉ édition). La Ferrotypie permet d'avoir immédiatement l'épreuve définitive obtenue directement à la chambre noire ; c'est le procédé employé par les artistes forains, qui peuvent livrer les portraits de leurs clients quelques secondes après la pose. **1 »**

Épreuves à projection (Les) Tirages par contact, tirages à la chambre noire, tirages par transfert, coloriage, montage, par TRUTAT, conservateur du Musée de Toulouse **1 »**

Chimie photographique. Description raisonnée de diverses opérations photographiques. Développements, fixages, virages, renforcements, etc., par Paul GANICHOT, chimiste **1 »**

Formulaire photographique. Recueil de recettes, procédés formules d'usage courant en photographie, par JOUAN **1 »**

Les Insuccès dans les divers procédés photographiques, par L. MATHET, chimiste. 1ʳᵉ partie : *Procédés négatifs*. Un volume de 165 pages. — 2ᵉ partie : *Épreuves positives*. Un volume broché de 110 pages . **3 »**

Traité Pratique de la préparation des produits photographiques, par GANICHOT. 1ʳᵉ partie : *Préparation et usages des produits chimiques employés en photographie*. Un volume de 140 pages. — 2ᵉ partie : *Préparations photographiques proprement dites*. Un volume de 120 pages **3 »**

Photographie au charbon et ses applications à la décoration du verre, de la porcelaine, du métal, du bois, des tissus, ainsi que de la production des portraits simili-camaïeux, par A. FISCH. Un volume de 185 pages avec 8 planches de l'auteur **3·50**

Stéréoscope (Le) et la Photographie stéréoscopique. Ouvrage complet dans lequel les amateurs de stéréoscope trouveront, avec toutes les notions théoriques et techniques, les indications pratiques et de détail pour produire avec les appareils usuels des épreuves sur papier ou sur verre donnant le relief stéréoscopique, par F. DROUIN. Ouvrage ill. de 164 grav. originales ou reproductions en photogravure, d'après les clichés de l'auteur. **3·50**

Photographie et le Droit. Résumé de la jurisprudence photographique et examen complet de toutes les questions juridiques intéressant les photographes : la contrefaçon, la propriété du cliché, le droit d'instantanéiser, les formalités et autorisations nécessaires, la question du portrait, la protection des œuvres photographiques, etc., par A. BIGEON, avocat à la Cour d'appel. Un beau volume de 320 pages **3·50**

Représentation artistique des animaux : Applications pratiques et théorie de la photographie des animaux domestiques et particulièrement du cheval arrêté et en mouvement, par G. GAUTHIER, ingénieur agronome. Un fort vol. avec planches **5 »**

Récréations photographiques trucs, ficelles, tours de main, originalités, images multiples, photographies-caricatures, etc. Un beau volume avec 180 gravures sur bois et photogravures, 4 planches phototypiques hors texte et couverture artistique, par BERGERET et DROUIN. (2ᵉ édition revue et augmentée.) . **6 »**

Charles **MENDEL, 118 et 118 bis, rue d'Assas, Paris**

MATÉRIEL PHOTOGRAPHIQUE COMPLET
pour 13 × 18
Dit du " TRAVAILLEUR "

Cet appareil, créé en vue de répondre aux besoins des personnes qui, tout en désirant faire du bon travail, ne peuvent rien sacrifier au luxe et veulent s'en tenir aux dépenses strictement nécessaires, est établi aux conditions les plus strictes de bon marché.

Toutes les pièces sont calculées en vue de l'économie, tout en restant dans les limites de la solidité et du bon fonctionnement que **NOUS GARANTISSONS** de la façon la plus absolue aux personnes qui disposent d'un budget restreint. Il répond à tous les besoins.

NOUS RECOMMANDONS CE MATÉRIEL EN TOUTE CONSCIENCE
Ce matériel se compose de :

1 **Chambre noire**, noyer ciré, queue pliante et rentrante, soufflet conique tournant, permettant d'opérer en hauteur et en largeur, glace dépolie à charnières, crémaillère pour la mise au point, double mouvement de planchettes, horizontal et vertical.
2 Châssis négatifs doubles, demi-rideau.
2 Planchettes d'objectif.

1 Objectif rectiligne pour portraits, paysages, groupes, reproductions et vues animées.
1 Etui de diaphragmes pour l'objectif.
1 Pied hêtre, 3 brisures, léger et solide.
1 Voile noir.
1 Sac content l'appareil.
3 Cuvettes carton durci.
1 Verre gradué.
1 Châssis positif pour tirage des épreuves.
1 Lanterne de laboratoire

1 Entonnoir en verre.
1 Agitateur.
1 Paquet de filtres.
1 Boite plaques sensibles.
1 Pochette pap. sensible.
1 Douzaine de cartes pour coller les épreuves.
1 Kilog. d'hyposulfite de soude.
Produits chimiques pour le développement et le virage des épreuves.
1 Cours de photographie pour apprendre seul en quelques heures.

Prix du matériel complet pour 13×18 **125 fr.**
ESSAYÉ AVANT LIVRAISON ET GARANTI

www.ingramcontent.com/pod-product-compliance
Lightning Source LLC
Chambersburg PA
CBHW071532220526
45469CB00003B/741